미술관에 가고 싶어지는 미술책

미술관에 가고 싶어지는 미술책

탄탄한
그림 감상의
길잡이

김영숙 지음

곰곰

그림 속에 숨겨진 즐거움을 찾아서

어떤 그림이 잘 그린 그림일까요?

많은 사람이 그림을 볼 때 그림 속 물건이나 인물이 실제와 얼마나 닮았는지를 살핍니다. 거의 '속았다!' 싶을 정도로 비슷하게 그린 그림을 보고 '정말 실물과 똑같다. 그림 참 잘 그렸네!'라고 합니다. 하지만 닮게, 비슷하게, 깜빡 속을 정도로 실물과 똑같이 그리기 위해 그렇게까지 애쓸 필요가 있을까요? 그럴 바에는 차라리 사진기로 사진을 찍는 것이 더 낫지 않을까요? 실제와 비슷하게 그린 그림도 물론 훌륭한 그림이지만 무엇을 그렸는지조차 알 수 없는 그림을 보고도 "잘 그렸다." 또는 "아주 멋지다."라고 이야기하는 시대입니다.

피카소의 그림을 레오나르도 다빈치 같은 옛날 화가에게 보여 주면 뭐라고 할까요? "지금 장난하십니까?"라고 하지 않을까요? 하지만 피카소는 오늘날 많은 사람이 좋아하고, 또 입에 침이 마르도록 칭찬하는 화가입니다. 그렇지만 또 이런 생각도 할 수 있습니다. "솔직히 난 피카소 그림을 왜 그렇게 위대하다고 하는지 잘 모르겠더라. 남들이 좋다고 하니까 나도 좋아해야 할 것 같은데, 난 사실 보고 있으면 좀 무섭거든!"

그냥 보는 그림과 가슴으로 보는 그림

사람이든 그림이든 그냥 쓱 훑어보는 것과 관심을 가지고 보는 것에는 큰 차이가 있습니다. 어떤 사람들은 상대의 겉모습만 보고, 함부로 판단하기도 합니다. 피카소의 그림도 그렇게 대충 보면, "에이, 뭐가 이래? 못 그렸네!" 하고 이야기할 수도 있을 겁니다. 그런데 처음에는 별로 호감이 가지 않던 친구도 자주 만나 그 친구가 무엇을 좋아하고 싫어하는지, 무엇을 잘하고 못하는지 등 많은 것을 알게 된 뒤에는 그 친구에 대한 평가가 달라집니다. "어? 굉장히 강하고 직설적인 아이로 보였는데, 마음씨가 참 고운데?"라는 식으로 말이죠. 그림도 그렇습니다. 그냥 눈으로 스치듯 보는 것이 아니라 '그림 속 이야기'를 알고 보면 그림이 다르게 보입니다. 그림을 이해하고 보기 시작하면 눈이 아니라 머리로, 그리고 가슴으로 보게 됩니다.

그림 속 세계로 들어가 볼까요?

《미술관에 가고 싶어지는 미술책》은 그림에 숨겨진 이야기, 그 즐거움을 여러분에게 전하고자 합니다. 그림을 볼 때 어떤 화가가 어떤 시대, 어떤 방법으로, 왜 그림을 그렸는지를 알면 그림 속에 꼭꼭 숨어 있던 이야기가 들려오거든요.

이 책의 1부에서는 남들과 다른 시각으로 세상을 보고, 독창적인 방법으로 그림을 그리고자 한 화가들의 이야기를 미술 사조와 함께 소개합니다. 르네상스, 매너리즘, 바로크, 로코코에 이어 19세기 신고전주의와 낭만주의, 사실주의와 인상주의, 피카소의 큐비즘, 알듯 말듯 야릇한 추상화까지 세상을 보는 색다른 눈을 제시한 화가들을 통해 미술사의 흐름을 살펴볼 수 있습니다.

2부는 그림을 통해 선량하고 힘없는 사람들이 고통받는 부조리한 세상을 바꾸려고 노력한 화가들의 이야기입니다. 우리는 그런 화가들의 그림을 통해 그 시대에 어떤 일이 일어났는지, 그 그림들이 어떻게 화가의 목소리를 대신했는지 알 수 있습니다.

3부에서는 유난히 어렵고 힘겹게 살아간 화가들의 그림을 만날 수 있습니다. 언뜻 보면 잘 그린 그림이거나 조금 특이한 그림에 불과하지만, 그들이 어떻게 살았는지를 알고 보면 그림에 대한 느낌이 달라질 겁니다. 그림 속에 잔뜩 웅크리고 있던 슬픈 이야기가 우리의 가슴속으로 들어와 살며시 마음의 빗장을 열어 줄지도 모르지요.

화가들이 그린 그림을 얼핏 보면 단순히 풍경이나 인물을 그린 것 같지만, 사실 그 속에는 무궁무진한 뜻이 숨어 있는 경우가 많습니다. 4부에서는 화가들이 수수께끼처럼 숨겨 놓은 상징들에 대해 살펴봅니다. 예를 들어 개는 충직함을, 백합은 성모 마리아를 의미하는 식이지요. 당시 사람들과 화가들이 약속한 상징을 이해하면 그림이 훨씬 풍성해 보일 겁니다.

책의 끝부분에는 가상의 미술관이 마련되어, '미술 양식이 보이는 미술전'을 열고 있습니다. 본문에서 만났던 중요한 그림들을 시대순으로 감상하며 시대마다 그림에 어떤 특징이 있었는지 확인할 수 있습니다. 물론 각각의 양식이 칼로 무 자르듯 나뉘는 것은 아닙니다. 한 양식이 생겨난다고 이전 양식이 완전히 사라지는 것도 아니고요. 지금도 19세기에 유행했던 인상주의 화가들처럼 그림을 그리는 사람이 있고, 더러는 중세의 화가처럼 그릴 수도 있으니까요. 그저 어느 한 시대에 가장 많이 발견되는 양식 정도로 이해하고, 그 흐름을 공부하는 데 도움이 되길 바랍니다.

이 책을 읽고 미술관이 더 이상 숙제로 제출할 입장권을 챙기기 위해 가는 곳이 아니라, '알고 보는 그림의 즐거움'을 마음껏 누리기 위해 가는 곳이 되면 좋겠습니다. 제목 그대로, 미술관에 가고 싶어지는 미술책이 되길 바랍니다.

김영숙

차례

2 "이건 아니잖아."라고 세상을 향해 외친 화가들
어떤 시대였을까?

3 내 삶은 비록 곤궁했으나
어떤 화가였을까?

4 눈에 보이는 게 다는 아니야
무엇을 그린 걸까?

1

새로운 방법으로 세상을 그리다

어떻게 그린 걸까?

종교의 힘이 강하던 시절에는 종교화를 가장 많이 그렸습니다. 또 왕의 힘이 막강하던 시절에는 왕과 왕비, 공주나 왕자의 그림을 비롯해 왕의 정치가 얼마나 대단한지를 선전하는 그림을 그렸지요. 반면, 평범한 사람들이 자기 목소리에 힘을 실을 수 있게 되면서부터는 우리와 별로 다르지 않은 사람들의 모습이 그림에 자주 등장했습니다. 이처럼 화가가 어떤 시대에 살았는지에 따라 그림의 내용이 달라집니다. 그림을 그리는 방법도 마찬가지입니다. 어떤 시대에는 사진처럼 정밀하게 그림을 그렸고, 또 어떤 시대에는 아이들 손장난처럼 아무렇게나 그린 것 같은 그림을 그리기도 했습니다. 제각기 다른 수많은 그림을 그냥 스쳐 지나가듯 보는 것보다 어느 시대에 어떤 생각으로, 또 어떤 방법으로 그렸는지를 알고 보면 훨씬 더 흥미롭습니다.

닮았지만 훨씬 멋들어지게

르네상스 미술 조토 디본도네

'생각해서 그리는 그림'과 '보이는 대로 그리는 그림', 이 둘의 차이는 과연 무엇일까?

유치원생이나 초등학교 저학년 아이들이 그린 그림을 보면 쉽게 그 차이를 알 수 있다. 예를 들어 '시장 가는 우리 엄마'라는 제목으로 아이들이 그린 그림은 '보이는 대로 그린 그림'보다는 '생각해서 그린 그림' 쪽에 가깝다. 아이들 그림 속 엄마는 파마머리를 하고 긴 치마에 굽 높은 구두를 신었다. 입술에는 빨간 립스틱을 바르고 한 손에는 시장바구니를 들고 있다. 가끔 어떤 엄마는 귀걸이에 목걸이까지 하고 있다.

이런 그림을 보고 엄마들이 시장 갈 때 대부분 이런 모습일 것이라고 생각한다면 그건 착각! 틀림없이 엄마들은 어질러진 집을 정신없이 청소하다가 "아차, 콩나물! 콩나물아 기다려. 내가 간

다!"고 외치며 산발한 머리를 빗는 둥 마는 둥, 편한 운동복 바지에 슬리퍼를 끌며 허겁지겁 슈퍼마켓을 향해 돌진할 테니 말이다. 그러니 좀처럼 립스틱을 바를 시간조차 없을 거다. 아이들은 파마하지 않은 엄마를 그리면서도 머리카락을 뽀글뽀글 볶아 놓기 일쑤고 바지만 주로 입는데도 치마를 입혀 놓는다. 엄마가 기겁할 정도로 커다란 리본을 그려 넣기도 하고, 눈동자 서너 배 길이의 눈썹을 달아 놓기도 한다. 그림 속 엄마는 실제 모습과 달라도 너무 다르다. 결국 아이들은 텔레비전 등을 통해 본 여성들의 모습에 실제 엄마의 모습을 꿰맞추어 그려 낸 것이다.

그러나 '보이는 대로 그린 그림', 좀 더 어렵게 표현하면 '대상을 빼다박은 듯이 닮게 그린 그림'은 상상해서 그린 그림과는 전혀 다르다. 그런 그림을 좋아하는 화가들은 대상의 어느 한 부분도 놓치지 않고 최대한 비슷하게, 실감나게 그린다. 우리는 이렇게 그린 그림을 흔히 '사실적으로 그린 그림'이라고 한다. 그리고 많은 사람이 아직도 이런 그림을 '잘 그렸다!'고 칭찬한다.

르네상스 시대부터 사람들은 비슷하게 혹은 닮게, 그러나 좀 더 멋지게 그린 그림을 훌륭한 그림으로 인정했다. 그러나 그 이전, 기독교의 힘이 그 어느 때보다 막강했던 중세 시대에는 사정이 달랐다. 중세 시대에는 그림이 글자를 대신했다. 따라서 중세 시대의 화가들은 글을 읽지 못하는 이들에게 성경을 설명하기 위해서 그림을 그렸을 뿐, 그림 속 인물들을 어떻게 하면 더 실감나

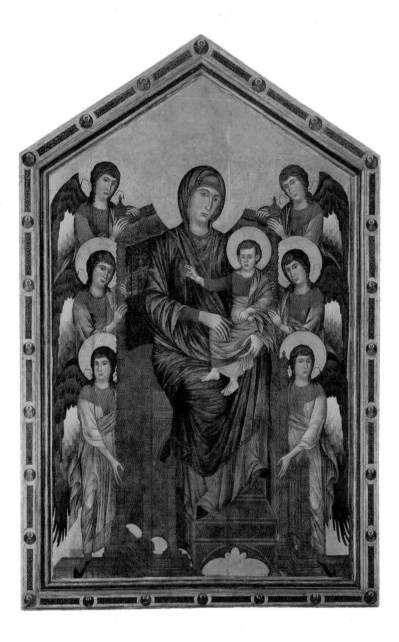

고 멋지게 그릴까에 대해 별로 고민하지 않았다. 단지 화가들은 '성경 이야기 가운데 어떤 이야기를 그림으로 그릴까'에 더 신경을 많이 썼다. 그러다 보니 오늘날의 우리 눈에는 '그림 실력이 좀 떨어지는 게 아닌가?' 하는 생각이 들 정도로 부자연스러워 보이기도 한다.

그러나 조토 디본도네(Giotto di Bondone, 1267~1337)가 그린 그림은 달랐다. 조토는 인물과 배경 모두를 사실적으로 진짜처럼 그리기 위해 노력했다. 물론 중세를 갓 벗어난 르네상스 초기의 화가라서 우리 눈에는 아직도 어색하고 엉성하게 보일 수도 있지만, 당시로서는 엄청난 충격이었다. 특별한 표정도 없는 사람들을 줄줄 겹쳐 놓은 듯한 그림만 보던 당시의 사람들은 조토의 그림을 보고 너무 놀라서 입을 다물지 못했을 정도였다고 한다. 조토의 그림 속 사람들의 얼굴에는 갖가지 표정이 가득해서 금방이라도 눈물이 툭 떨어질 것 같은 감동이 전해진다. 그리고 자연스럽게 주

첸니 디 페포 치마부에 〈천사에 둘러싸인 성모와 아기 예수〉
1280년경, 목판에 템페라, 276×424cm

마리아와 아기 예수가 천사들에 둘러싸여 옥좌에 앉아 있는 모습이다. 중세의 화가들은 천상 세계의 찬란한 빛을 상징하기 위해서 배경이 되는 바탕을 화려한 황금색으로 칠하곤 했다. 성모 마리아와 아기 예수, 그리고 천사들의 무표정한 얼굴이 부자연스럽고 딱딱해 보인다.

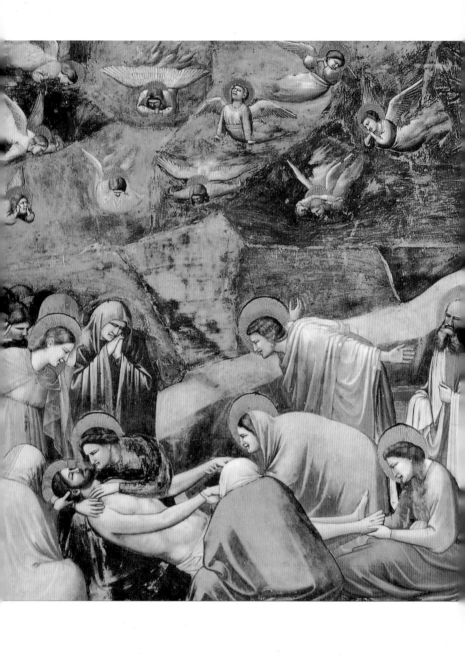

름진 옷자락은 몸의 움직임까지도 느껴질 정도이다. 게다가 파란 하늘이라니! 중세 화가들은 그림의 배경을 흔히 화려한 황금색으로 칠하곤 했는데, 조토는 실제 하늘을 닮은 파란색을 배경으로 칠한 것이다.

조토의 이 같은 그림을 처음 본 사람들은 신라 시대 솔거가 그린 소나무를 보듯 놀랐을 것이다. 황룡사 벽에 그려진 솔거의 〈노송도〉에는, 날아가는 새들이 이곳에 앉으려다 부딪혀 떨어졌다는 전설이 있다. 이처럼 당시 이탈리아에서 처음 이 그림을 본 사람들은 죽은 그리스도가 바로 눈앞에 누워 있는 듯, 그림 속 사람들과 같은 마음이 되어 꺼이꺼이 울음을 터뜨렸을지도 모른다.

조토 이후 서양의 화가들은 대상을 사실적으로 그리기 시작했다. 하지만 그 전에도 이렇게 사실적인 그림을 그린 듯하다. 고대 그리스 시대의 조각품들을 보자. 놀라울 정도로 진짜 같지 않은가? 지금은 남아 있지 않아 확인할 수 없지만, 고대

조토 디본도네 〈애도〉
1304~1306년, 프레스코, 200×185cm

르네상스가 막 시작되던 시기의 그림이다. 조토는 이전 시대 화가들과는 달리 사람들의 표정을 매우 실감나게 표현했다. 게다가 금빛 바탕 대신 하늘색으로 배경을 칠해서 그림 속 사람들이 현실의 공간에 있는 것처럼 보인다.

그리스의 제욱시스라는 화가가 그린 포도 그림은 무척이나 사실적이어서 새가 날아들어 쪼아 먹으려고 했다는 일화가 전해진다. 이처럼 대상과 똑같이 닮게 그리는 것은 르네상스 시대뿐만 아니라 이미 기원전 화가들도 시도했던 일이다. 그런데 왜 갑자기 르네상스의 조토를 처음이라고 말하는 것일까?

그 답은 '르네상스'라는 단어의 뜻에 모두 포함되어 있다. 프랑스어인 르네상스는 '다시 태어남'이라는 뜻으로, '부활'이라고도 한다. 곧 르네상스는 고대 그리스 문화가 부활했다는 의미이다. 고대 그리스와 그 전통을 소중히 이어 나간 고대 로마 시대만 해도 그림을 사실적으로 그렸다. 그러나 중세에 와서 그림의 역할이 글자를 대신하는 것으로 바뀌면서 '생각해서 그리는 그림'으로 변했다. 르네상스 시대에는 중세 때 잃어버린 고대의 전통이 다시 부활했으며, 조토는 그 선구자였던 것이다.

조토 이후 르네상스 화가들은 가까이 있는 것은 크고 선명하게, 멀리 있는 것은 작고 희미하게 그리는 원근법을 발명했다. 또한 인체를 좀 더 실감나게 그리기 위해 해부학을 연구하기도 했다. 르네상스의 화가 레오나르도 다빈치가 오늘날 의사들조차 깜짝 놀랄 정도로 해부학에 깊은 지식을 가지고 있었다는 사실은 널리 알려져 있다.

적어도 사진 기술이 발달하기 전까지 대부분의 화가는 르네상스식 그림 그리기를 하나의 숙제나 의무처럼 여겼다. 게다가 아

직까지도 우리는 어떤 대상을 빼다박은 듯이 똑같이 그린 그림을 잘 그렸다고 칭찬하곤 한다. 그렇게 보면 조토가 미술에 얼마나 큰 영향을 미친 사람인지 잘 알 수 있다.

그래서일까? 조토가 태어난 이탈리아에서는 '조토의 원'이라는

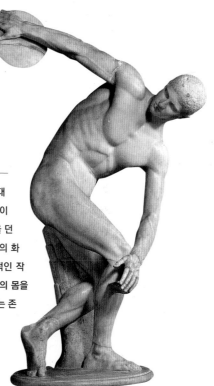

미론 〈원반 던지는 사람〉
기원전 450년, 대리석

고대 그리스의 미론이 만든 청동 조각을 고대 로마의 조각가가 본떠 만든 대리석 복제품이 다. 경기에 참가한 한 남자가 무거운 원반을 던 지려는 순간을 표현했다. 고대 그리스 시대의 화 가나 조각가들은 '진짜'처럼 보이는 사실적인 작 품을 만들면서 좀 더 아름답고 완벽한 인간의 몸을 표현하고자 했다. 이 조각상의 몸은 실제로는 존 재하지 않는 가장 이상적인 몸이라는 점에 서 아주 잘 만든 '가짜'라고 할 수 있다. 르 네상스 시대에는 이러한 고대 그리스 예 술이 다시 부활했다.

말까지 생겨났다. 교황이 조토의 실력을 시험하기 위해 그림을 주문했는데, 조토는 그냥 동그라미 하나를 그려서 보냈다고 한다. 그의 그림을 받은 교황은 "어떤 기구의 도움도 없이 붓 하나로 이렇게 완벽하게 동그라미를 그릴 수 있다면, 그는 최고의 기술을 가진 사람임이 틀림없다!"며 조토에게 당장 벽화 제작을 부탁했다는 이야기가 있다. 이후 '조토의 원'이라는 말은 '어떤 일을 완벽하게 해냈다.'는 뜻으로 쓰인다.

교실에서 수학 선생님이 원의 둘레와 지름을 설명하며 칠판에 분필로 그린 그 완벽한 동그라미도 교황님이 보시면 놀라지 않을까?

좀 희한하게 그려도 되지 않아?

매너리즘

엘 그레코

르네상스 시대는 천재들의 잔치 무대였다. 우리가 잘 알고 있는 르네상스의 3대 거장인 미켈란젤로, 레오나르도 다빈치, 라파엘로를 비롯한 뛰어난 예술가들이 저마다 실력을 뽐낸 시기였다. 이제 더 이상 위대한 화가나 미술 작품은 나타나지 않을 것처럼 보였다.

우리가 미술 시간에 배운 원근법, 곧 먼 곳에 있는 것은 가까이 있는 것에 비해 작게 보이다가 결국 점처럼 없어져 버린다는 원칙을 발견하고 발전시킨 것이 바로 르네상스 미술가들의 업적이었다. 그뿐만 아니라 레오나르도 다빈치와 같은 미술가들은 해부학 지식도 뛰어나서 근육의 생김새와 뼈 구조까지 정확하게 그릴 수 있었다. 이쯤 되면 그림은 그저 그림이 아니라 거의 과학이 되는 수준이었다.

르네상스 시대에는 모든 것이 신 중심이던 중세의 생각에서 벗어나 다시 인간에 대해 관심을 갖기 시작했다. 당연히 고대 그리스나 로마의 인간 중심적인 문화가 되살아났다. 그리스 로마 시대의 여러 신은 겉모습뿐만 아니라 성격과 행동도 사람들과 많이 닮아 있었다. 그 사실만 보아도 그 시대에는 멀리 있는 신보다 가까

미켈란젤로 부오나로티 〈다비드〉
1504년, 대리석, 높이 434cm

미켈란젤로는 인체의 비례를 계산하여 자연스러우면서도 이상적인 몸매를 과시하는 조각품을 만들었다. 이 작품을 정면에서 찍은 사진을 보면 몸에 비해 머리가 다소 크게 만들어져 있다는 것을 알 수 있다. 이는 4미터짜리의 큰 조각품이 높은 받침대 위에 있어서, 아래에서 조각품을 보는 사람들 눈에 머리가 작게 보일 것을 우려해 미켈란젤로가 의도적으로 제작한 것이라 한다.

이 있는 인간에 대한 관심이 더 컸다는 것을 충분히 알 수 있다.

고대 그리스, 그리고 그 정신을 이어받은 고대 로마 시대의 그림은 매우 사실적이었다. 그러나 대상을 똑같이 그리거나 닮게 그리는 것에만 머물지 않았다. 미술가들은 그리거나 조각하고자 하는 대상을 훨씬 더 아름답게 포장했다. 이것을 조금 어렵게 표현하면 '이상화한다'고 말한다. 요즘도 이런 일은 흔히 볼 수 있다. 예를 들어 누가 보아도 자신과 똑같이 생긴 증명사진을 두고, 마음에 들지 않아 부글부글했던 경험을 떠올려 보라. 밤샘 공부하느라 피곤에 절어 칙칙해진 피부에, 대체 왜 생겼는지 모를 뾰루지까지 그대로 드러난, 어느 한구석 자신과 다르지 않은 사진을 보면 뒤통수에서 갑자기 김이 모락모락! "내 이럴 줄 알았어. 이래서 좀 비싸더라도 좋은 사진관에 가야 한다니까!"라고 외친 적 없었던가? 요새 사람들은 사진을 잘 찍는 곳이 아니라, 사진 보정 프로그램으로 얼굴의 결점이나 단점을 잘 수정해 주는 곳을 찾아다닌다. 그래도 잘 나오지 않으면? 아예 얼굴을 뜯어고치는 사람들도 있다. 얼굴뿐 아니라 몸매도 마찬가지이다. 사진을 잘 찍는 사람들은 어떻게 하면 키가 더 커 보이고, 실제보다 더 날씬해 보일 수 있는지를 늘 연구한다.

그리스와 로마 시대에 사진이 있을 리가 없고 그림과 조각이 전부였을 테니 어쩌면 이렇게 뚱땅뚱땅 뜯어고치는 일이 더 쉬웠을지도 모른다. 보기 싫은 부분은 그려 넣지 않으면 되고, 당시

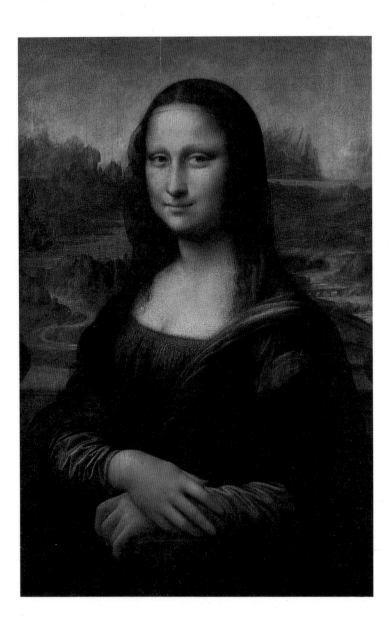

사람들이 생각하는 아름다운 몸의 기준에 맞추어 조각하면 그만 이니까. 특히 고대 그리스인들은 자신들이 생각하는 가장 이상적 인 얼굴과 몸매를 만들기 위해 수학적인 방법을 동원하기도 했 다. 쉽게 말하면 얼굴에서 이마, 코, 아래턱의 비율은 몇 대 몇, 혹 은 머리 전체 길이와 몸 전체 길이의 비율은 몇 대 몇 같은 공식 을 만든 것이다. 우리에게도 익숙한 '8등신'은 머리 길이와 전체 몸길이가 1 대 8인 사람을 말하는 것으로, 요즘 키 크고 날씬한 연 예인들이 그런 몸매를 만들기 위해 애를 쓴다고 한다.

그래서 고대 그리스 시대에 만들어진 〈비너스〉 상이나 〈원반 던지는 사람〉은 실제의 사람이라기보다는 '완벽한 아름다움의 기 준'에 맞추어 이상화된 미술 작품인 셈이다. 하물며 아무도 본 적 이 없는 비너스는 그야말로 조작 그 자체였다. 조각가는 가장 아 름다운 여자들을 모아 놓고 그녀들의 눈과 코를 참고하여 얼굴 을 정하고, 몸은 8등신이나 9등신 가운데 어느 것으로 할지를 고

레오나르도 다빈치 〈모나리자〉
1503~1506년, 목판에 유채, 53×77cm

피렌체의 한 부유한 상인의 부인을 그린 초상화로 추정한다. 르네상스 화가들은 깊은 해부 학 지식을 바탕으로 이전 시대 화가들보다 훨씬 더 사실적으로 인물을 표현할 수 있었다. 다 빈치는 이 〈모나리자〉 그림에서 얼굴의 굴곡진 곳 뒤로 들어간 부분은 희미하게 처리하고, 앞으로 드러난 부분은 선명하게 표현하여 여인의 표정을 훨씬 더 자연스럽게 묘사했다.

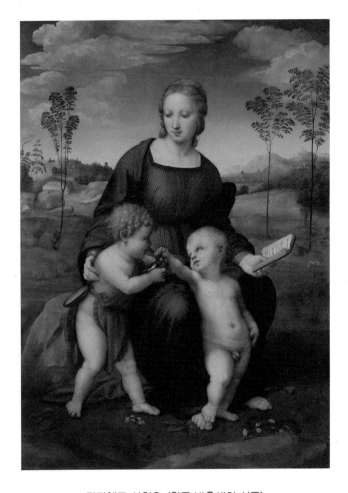

라파엘로 산치오 〈황금 방울새의 성모〉

1505~1506년, 목판에 유채, 77×107cm

전원 풍경을 배경으로 마리아와 아기 예수,

그리고 어린 세례자 요한이 함께 있는 모습을 그린 그림이다.

라파엘로는 마리아의 얼굴을 세상 어느 누구보다 평온하고 아름다운 여인으로 이상화했다.

전체적인 색도 편안하고 아름다워 보이며, 부드럽고 고운 선으로 처리되어 있다.

많은 화가가 라파엘로와 같이 그림 그리기를 좋아했다.

민하여 작품을 만들었다. 그래서 그리스 시대의 조각품들을 보면 매우 아름다워서 눈을 떼기가 힘들 정도이다.

앞에서 이야기한 것과 같이 중세에는 그런 작품들을 만들 필요가 없었다. 하지만 르네상스 시대에는 고대의 규칙들을 다시 활용하기 시작했다. 어쩌면 다빈치가 그린 모나리자는 그림만큼 우아하지 않은 평범한 외모의 소유자였을 수도 있다. 좀 더 심하게 상상해 보면 앞니가 하나도 없었을 수도 있지 않을까. 그 당시에는 충치 치료가 쉽지 않았을 테니 말이다.

지나치게 아름다운 것은 때로는 낯설고 멀게만 느껴지기도 한다. 신이 중심이었던 중세를 지나 사람 중심의 르네상스로 들어서기는 했지만, 이제는 그 사람이 다시 신처럼 완벽해졌다. 마치 바비 인형을 보는 것처럼 사람과 비슷하게 생겼고 또 매우 아름답기는 하지만, 실제의 사람들이 도저히 따라갈 수 없는 대상들이 그림과 조각 속에서 판을 치기 시작했다.

에디슨이 전구를 발명한 탓에 우리가 전구를 발명할 수 없는 것처럼, 르네상스 후기에 접어들자 미술가들 사이에서는 새로운 기법을 만들기보다는 르네상스를 절정기로 올려놓았던 미켈란젤로, 라파엘로, 레오나르도 다빈치 등의 천재들이 완성한 작품들을 보고 익히고 참고하는 일이 많아졌다. 특별하고 독창적인 생각이나 기술 없이 늘 하던 대로만, 혹은 적당히 남이 하는 대로만 일을 하는 사람들을 보며 우리는 "저 사람 매너리즘에 빠졌다."고

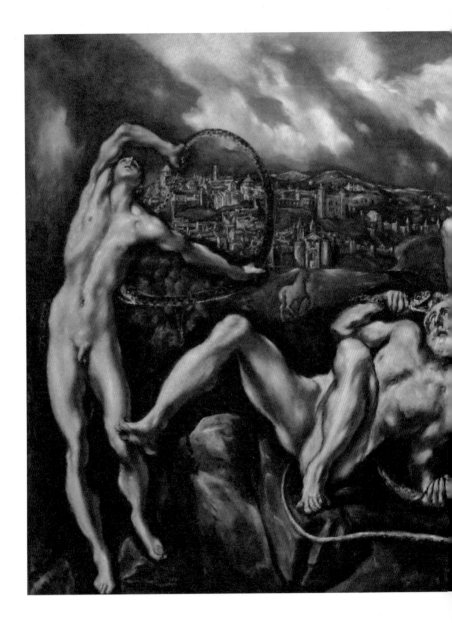

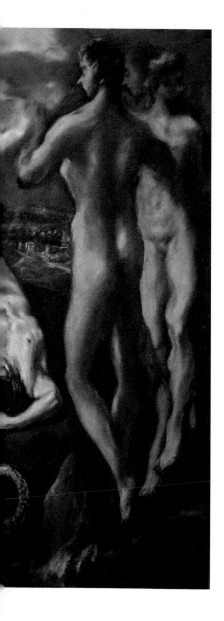

엘 그레코 〈라오콘〉

1610~1614년, 캔버스에 유채, 193×142cm

트로이 목마의 전설에 나오는 라오콘을 그림으로 묘사한 작품. 엘 그레코는 이전의 르네상스 화가들과는 달리 음침한 색을 사용했고, 인체의 모습을 길쭉하게 늘어뜨렸다. 르네상스 시대의 눈으로 보면 형편없이 못그린 그림이지만, 지금의 시각에서 보면 불안하고도 음산한 분위기가 강조되어 깊은 인상을 남긴다.

말한다. 르네상스가 전성기를 지나 후기에 접어들면서부터 화가들은 이런 매너리즘에 빠지지 않으려야 않을 수가 없었다. '매너'는 '방법'을 의미한다. 그들은 르네상스 전성기의 선배 거장들이 그리거나 조각하는 '방법'을 열심히 배우고 익혀야 했다. 후대의 역사가들은 이 후기 르네상스 시대를 '매너리즘' 시대라고 불렀다. 이 말에는 세 거장이 활발하게 활동하던 전성기의 르네상스를 너무나 높이 평가하느라 그 직후 시대를 은근히 무시하는 사람들의 조롱이 섞여 있다.

하지만 그 당시에도 르네상스 천재들이 이루어 놓은 것보다 더 새롭고 독창적인 것을 발견하고 발전시키고자 하는 시도가 있었다. 천재인 스승을 모방하기보다는 기발함으로 승부를 거는 화가들이 얼마든지 있었다. 색깔이나 모양 등 모든 것에서 규칙과 비례를 만들어 내고, 또한 이상화라는 그럴싸한 이유를 들며 우아함만을 강조하던 전성기 르네상스 그림에서 벗어나 그들은 다소 기괴한 색, 또는 길쭉길쭉 늘어뜨린 희한한 선으로 인체와 세상 풍경을 그리기 시작했다.

엘 그레코(El Greco, 1541~1614)가 그린 〈라오콘〉을 보면 쉽게 이해할 수 있다. 이 그림은 트로이 전쟁에 관한 이야기이다. 그리스의 스파르타와 트로이가 전쟁을 할 때, 스파르타는 트로이 성 앞에 목마를 남겨 놓고는 아무 일도 아니라는 듯 시치미를 떼며 철수해 버렸다. 사실 그 목마 안에는 스파르타 병사들이 숨어 있었다.

그때 이 사실을 눈치챈 라오콘이 목마를 성안으로 들여놓지 못하도록 필사적으로 막았지만, 사람들은 그의 말을 듣지 않았다. 결국 목마 안에서 쏟아져 나온 스파르타 병사들은 트로이 성을 함락시켰다. 전쟁에 승리한 것으로도 만족하지 못한 스파르타 편의 아테나 여신은 커다란 뱀을 보내 라오콘과 그의 아들들을 물어 죽이기까지 했다. 그림은 바로 그 장면을 묘사한 것이다. 자세히 보면 길게 늘어난 몸, 어둑어둑한 색, 그리다 만 것처럼 뭔가 어색한 분위기를 느낄 수 있을 것이다. 이전 전성기 르네상스의 반듯하고도 우아한 그림과는 달라도 너무 다르지 않은가?

물론 언제 어디서나 사람들은 새로운 것에 거부 반응을 보이기 마련이다. 당시 사람들은 갑자기 엿가락처럼 늘어난 그림 속 사람의 모습과 세련되기는커녕 공포 영화처럼 변해 버린 화면의 색을 보고, 그런 그림을 그린 화가들을 그저 헛짓이나 하는 악동 정도로만 생각했다. 이런 그림을 받아들이기까지는 시간이 필요했다. 처음 랩 음악을 들었을 때 "이게 무슨 음악이야!" 하던 엄마가 이제는 아무렇지 않게 리듬에 맞추어 고개를 끄덕이며 걸레질하는 그 '익숙함'으로 가기까지 얼마간의 시간이 필요했던 것처럼.

금방이라도 튀쳐나올 것 같아

바로크 미술

미켈란젤로 메리시 다 카라바조

중세를 벗어났지만 르네상스 시대에도, 그 이후로도 오랫동안 화가들은 기독교 종교화를 자주 그렸다. 교황의 힘은 여전히 막강했으며 보통 사람에게는 아직도 교회가 학교보다 더 중요한 곳이었다. 당연히 먹고사는 일에 집중하는 것보다 기도하는 일이 더 가치 있는 일로 여겨졌다. 교회는 신자들이 더 열심히 신앙생활을 하도록 교회 건물을 한층 멋지고 웅장하게 건축했다. 또 감동적인 미술 작품을 되도록 많이 주문하여 교회를 화려하게 장식하기도 했다. 그런데 르네상스 시대에 그려진 예수님과 여러 성인의 모습을 자세히 보고 있으면 좀 이상하다는 생각이 든다. 우리가 알고 있기로, 예수님은 가난한 목수의 아들로 마구간에서 태어났고, 어른이 된 후 이곳저곳을 떠돌아다니면서 하느님의 말씀을 전한 분이다. 그리고 늘 겸손하고 검소한 생활을 하여 사치와

는 거리가 멀었다. 게다가 마지막 숨을 거두기 전에는 말로 다 표현할 수 없을 만큼의 모진 고문을 받았고, 결국은 십자가에 못 박힌 채로 죽었다. 그런데도 르네상스 시대 종교화 속 예수님은 그런 고생과는 전혀 상관 없어 보일 정도로 멋진 몸매를 자랑하고 있다. 예수님이 온갖 고생을 하면서도 남몰래 근육 운동을 한 것이 아니라면, 그렇게 비참하게 돌아가신 분의 몸이 근육질의 연예인들보다 더 좋아 보이는 것은 아무리 생각해 보아도 이상하다. 마리아 역시 마찬가지이다. 가난한 목수의 아내로, 거룩한 일을 하기 위해 길을 떠나 고생하는 아들의 뒷바라지를 하느라 한시도 편할 날이 없었을 그녀가 그림 속에서는 언제나 부유한 왕국의 왕비처럼 멋진 옷을 입고 있다.

존경하는 예수님과 마리아를 멋지게 이상화한 것까지는 이해할 수 있지만, 그래도 그건 좀 너무 심했다고 생각한 사람들도 분명 있었을 것이다. 미켈란젤로 메리시 다 카라바조(Michelangelo Merisi da Caravaggio, 1571~1610)가 바로 그런 사람 가운데 한 명이었다. 그는 종교화에 등장하는 여러 주인공들을 거리에서 흔히 볼 수 있는 아저씨와 아줌마의 모습으로 바꾸어 버렸다. 그것도 말쑥하게 차려 입은 상류층이 아니라, 하루하루 살아가기도 힘들어 보이는 어렵고 힘겨운 사람들의 모습으로 말이다. 어떤 사람들은 그의 이런 그림에 화를 내기도 했다.

"아니, 이 성스러운 분을 이렇게 불경스럽게 그려 놓다니!"

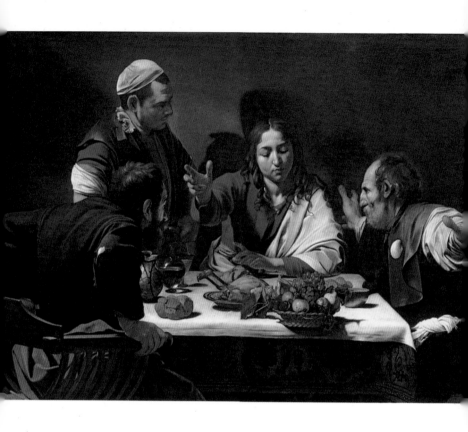

미켈란젤로 메리시 다 카라바조 〈엠마오에서의 저녁 식사〉
1601년, 캔버스에 유채, 175×141cm

성경 속 내용을 바탕으로 그린 그림.
카라바조는 이 그림에서 예수와 제자들을
흔히 볼 수 있는 평범한 사람의 모습으로 표현했다.
존엄한 예수를 수수한 옷을 걸친, 수염이 하나도 없는
애송이처럼 그렸다는 것 때문에 비난하는 이도 적지 않았다.
의자에서 막 일어서려는 제자는 팔꿈치 부분이 해진 옷을 입고 있다.

카라바조는 사람들의 그런 비아냥거림에도 눈 하나 깜짝하지 않았다. 그는 예수님 역시 보통 사람의 모습을 하고 있었을 것이고, 성경 속 일화 또한 천국이 아닌 바로 우리가 살아 숨쉬는 이곳에서 일어난 일이라고 생각했던 것이다.

처음에는 너무 위대한 인물을 초라하게 그렸다는 이유로 "어떻게 이런 걸 걸어 둘 수 있겠어!"라며 퇴짜를 놓던 교회는 점점 카라바조의 그림에 관심을 갖기 시작했다. 일반 사람들이 보기에는 자신과 다를 바 없는, 아니 어쩌면 자신보다 더 큰 고통과 아픔을 겪으면서도 성실하고 검소하게 생활한 예수님과 마리아, 성인들이 더 친근하게 다가왔고, 그로 인해 더욱더 감사한 마음을 가질 수 있게 되었기 때문이다.

카라바조의 그림의 또 다른 특징은 바로 '명암법'에 있다. 명암이란 밝은 것과 어두운 것을 말한다. 그는 밝은 부분은 지나칠 정도로 밝게 그리고, 어두운 부분은 실제보다 더 어둡게 그렸다. 이것은 마치 연극 무대의 조명 효과처럼 보인다. 연극 공연을 본 적이 있는 친구들이라면 잘 알 것이다. 연극 무대는 조명을 받은 부분은 아주 환하고, 그렇지 않은 부분은 어디에 무엇이 있는지조차 알 수 없을 정도로 깜깜하다. 상상해 보라. 밝은 빛이 골고루 퍼져 있는 환한 공간에 누군가 아주 비싼 옷을 입고 서서 "나 힘들어!"라고 말하면, "뭐 어쩌라고?" 한마디 하고는 지나치기 쉽다. 그러나 남루한 옷을 입고 무대에 서서 얼굴 한쪽 면은 아주 환하

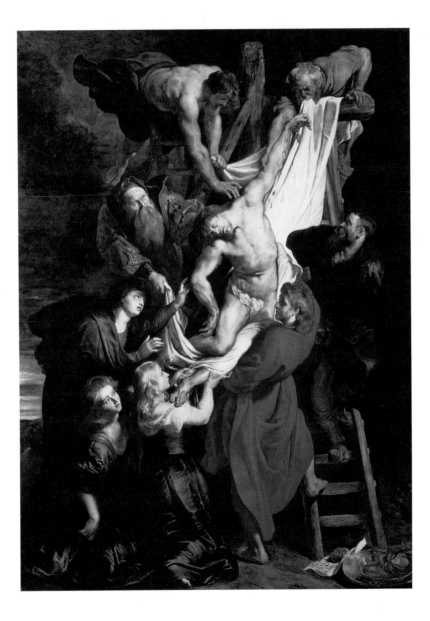

게, 다른 한쪽 면은 아주 어둡게 되도록 조명을 받으며 "나 힘들어!"라고 외친다고 상상해 보자. 금방이라도 눈물이 솟구칠 것 같은 감정이 들지 않는가?

카라바조가 활동하던 시기의 작품들을 '바로크 미술'이라고 부른다. 바로크 시대의 화가들은 르네상스 시대의 화가와 달리 이처럼 빛과 어둠, 곧 명암을 다루는 솜씨가 뛰어났다. 뿐만 아니라 그림 속 사람들의 동작을 훨씬 커 보이게 그렸다. 그 때문에 금방이라도 그림이 움직여서 다음 동작이 이어질 것 같은 착각을 하게 한다.

페테르 파울 루벤스(Peter Paul Rubens, 1577~1640) 역시 바로크 시대의 뛰어난 화가였다. 루벤스는 카라바조만큼 빛과 어둠의 차이를 심하게 표현하지는 않았다. 하지만 그의 그림 속 인물들의 동작은 르네상스 시대의 고요함과는 달리 화려하고 장대하며 생기가 넘쳤다. 구불거리는 선 때문에 그림이 마치 살아 움직이는 듯하다.

페테르 파울 루벤스 〈십자가에서 내려지는 예수〉
1611~1614년, 목판에 유채, 320×420cm

예수님의 시신을 십자가에서 내리는 장면이다. 루벤스는 구불구불한 선을 많이 사용하여 그림 속 사람들의 몸 동작이 고스란히 느껴지도록 했다. 이전의 르네상스 그림은 조용하고 평화로우며 우아했다. 그러나 루벤스나 카라바조 같은 바로크 화가들의 그림 속 사람들은 금방이라도 뛰쳐나올 것처럼 그 움직임이 크다.

세월이 흐른 뒤 몇몇 미술학자는 르네상스가 더 훌륭하다고 생각하여, 카라바조나 루벤스가 추구하던 이 새로운 미술을 비아냥거리며 바로크라고 불렀다. 바로크는 '일그러진 진주'라는 뜻이다. 그들은 르네상스를 진주로, 바로크를 그 르네상스가 일그러진 것으로 본 것이다.

하지만 바로크 시대 화가들의 기발함 때문에 우리는 그림 속에서 색다른 경험을 할 수 있게 되었다. 르네상스 시대의 그림 앞에서 "아, 멋져!" "우아해." "차분해." "아름다워!"라고 외치던 사람들이, 이제 바로크 시대의 그림 앞에서는 "살아 움직이는 것 같아." "금방이라도 그림 속 사람이 튀어나와 내 어깨를 툭 칠 거 같아."라고 이야기하기 시작했다. 게다가 '그림 속 저 사람의 고통과 아픔, 슬픔, 기쁨이 마치 내가 느끼는 감정과 똑같은 거 같아.'라고 생각하기 시작한 것이다.

바로크 그림은 탈도 많고 말도 많고, 사건도 복잡한 텔레비전 드라마를 보는 것과도 같아서 그 앞에 선 사람들을 흥분하게 만든다. 17세기 사람들은 아마도 우리가 텔레비전 앞에서 그렇듯, 그림 속 예수의 고통을, 마리아의 슬픔을 자신의 일처럼 아파하면서 감사의 기도를 올리곤 했을 것이다.

평범한 사람이 주인이 되는 멋진 세상

사실주의 귀스타브 쿠르베

무엇을 그릴까? 누구를 그릴까? 이 문제만큼 머리 아픈 것도 없다. 미술 시간에 선생님이 탁자 위에 사과 하나를 올려놓고, 이것을 그리라고 하면 아무 생각 없이 그대로 그리면 그만이다. 그러나 '자유화'라는 주제로 "아무거나 그려!"라고 하면, "선생님, 으윽…… 주제가 아니면 죽음을 달라."는 소리가 저절로 나오지 않던가.

몇몇 예외도 있지만, 중세의 그림은 기독교 종교화가 대부분이었다. 당연히 그 시대 화가들은 예수, 마리아, 요셉, 요한 등 성인을 주로 그렸다. 이어진 르네상스나 바로크 시대의 화가들도 종교화를 압도적으로 많이 그렸다. 물론 그리스 로마 신화 속 신의 모습을 그리기도 하고, 멋있는 풍경화를 그리기도 했다. 때로는 귀족들의 초상화를 그리기도 했다.

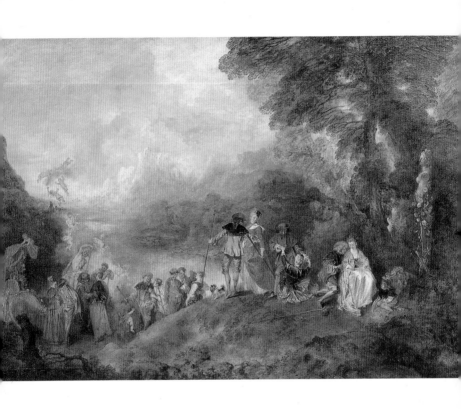

장 앙투안 와토 〈키테라 섬으로의 여행〉

1717년, 캔버스에 유채, 194×129cm

와토는 사랑의 여신인 아프로디테(비너스)를 모신
키테라 섬에 놀러 온 남녀들의 모습을 밝고 환한 색채로 묘사했다.
사치를 일삼던 프랑스의 귀족들은 자신의 집 안을 이처럼 밝고 화사하며,
즐거운 내용의 아기자기한 그림들로 꾸미곤 했다.

바로크 시대는 왕의 권력이 하늘을 찌를 듯 높았던 때였다. 특히 프랑스에서는 스스로를 태양왕이라고 부른 루이 14세가 베르사유 궁전을 짓고 수도를 파리에서 베르사유로 옮기기까지 했다. 이것은 자신의 막강한 힘을 자랑하기 위해서였다. 귀족들은 아무런 불평도 하지 못하고 왕을 따라 베르사유로 거처를 옮겨야만 했다.

당시에는 그 누구도 함부로 루이 14세의 명령을 거역할 수 없었다. 그리고 날마다 열리는 파티에 지겹도록 참석해야만 했다. 지겨울 정도로 파티에 참석하다니, 어찌 생각하면 부럽기 짝이 없다.

하지만 그 넓은 베르사유 궁전에 화장실이 딱 하나, 그것도 루이 14세 전용밖에 없었다는 사실을 알고 나면 그 파티가 즐겁기만 했을까 싶다. 용변이 급한 귀족과 시종들은 궁의 잔디나 숲에 실례를 해야 했고, 그 천연 비료 덕분에 풀들이 무럭무럭 잘 자랐다는 말도 있다. 멋쟁이 여자들이 신는 굽이 높은 하이힐도 언제 어디서 밟을지 모르는 그 배설물로부터 신발 밑창을 보호할 목적으로 만들어졌다고 한다.

베르사유 궁전은 당연히 왕과 왕족들의 초상화로 가득 차기 시작했다. 물론 하느님으로부터 한 나라를 다스릴 수 있는 특별한 권한을 받았다는 사실을 강조하기 위해 왕은 화가들에게 종교화를 많이 주문하기도 했다.

어쨌거나 화장실만 없고 있을 건 다 있던 베르사유의 추억은 루이 14세의 죽음과 함께 막을 내렸다. 그의 뒤를 이은 루이 15세는 수도를 다시 파리로 옮겼다. 귀족들 역시 자신과 조상들이 살던 집으로 돌아갔다. 절대 권력을 행사하던 왕의 죽음 이후 귀족들의 힘이 강해지기 시작했다. 넘치는 부와 권력을 거머쥔 귀족들은 향락적이고 사치스러운 문화를 주도했다. 아기자기하고 예쁜, 화려한 장식품들이 집 안을 채우기 시작했다. 그림의 주제도 달라져서 파티를 즐기는 모습이나 사랑에 빠진 이들의 달콤한 날들이 주로 그려졌다. 그림들은 예전과 달리 훨씬 밝고 환하며, 즐겁고 낙천적이었다. 이런 시대의 미술을 우리는 '로코코 미술'이라고 부른다.

그러나 '세상을 이렇게 말랑말랑 흥청망청 살아도 되는 거야?'라는 생각과 "감정에만 치우쳐서 세상을 그렇게 쉽게 보지 말라."는 반성의 소리가 들려오기 시작했다. 귀족들과 왕의 사치가 나라를 엉망으로 만들고, 가난한 이들의 삶이 더욱 비참해지면서 프랑스 혁명이 일어났다.

로코코는 그렇게 끝이 났다. 화가들은 다시 고대 그리스 로마 신화나 그 시대 영웅들을 그리기 시작했다. 사사로운 개인적 감정을 누르고 조국과 민족을 위해 위대한 일을 해낸 자들을 부각해 사회가 좀 더 질서 있게 흘러가길 기원하는 마음이 그림에 담기기 시작했다.

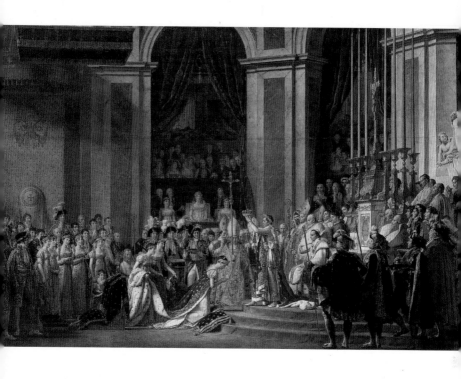

자크 루이 다비드 〈나폴레옹의 대관식〉

1805~1808년, 캔버스에 유채, 931×610cm

파리 노트르담 대성당에서 치러진 나폴레옹 황제의 대관식 장면이다.
그림 속 나폴레옹은 이미 황제의 관을 쓴 채,
아내 조세핀에게 황후의 관을 씌워 주고 있다.
다비드는 나폴레옹의 전속 화가로 황제의 위대한 업적을 그림으로 남기는 한편,
프랑스 국민들에게 애국심을 불러일으키는 그림을 많이 그렸다.

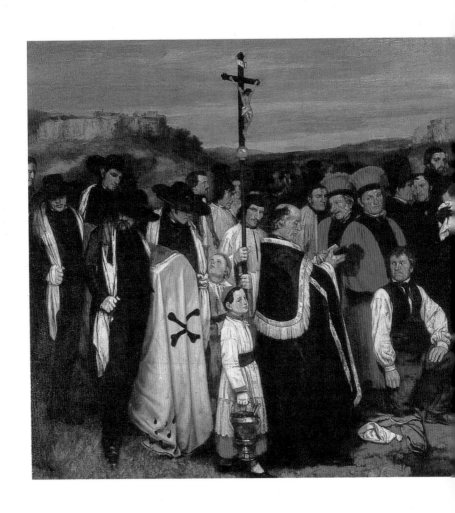

귀스타브 쿠르베 〈오르낭의 장례식〉
1849～1850년, 캔버스에 유채, 668×312cm

사실주의 화가 쿠르베는 6미터가 넘는 대형 캔버스에 평범한 시골 사람들의 일상을 역사화
처럼 그렸다. 당시 사람들은 거대한 화면에 영웅이나 신화 속 신들이 아닌, 고작 가난한 한
농부의 장례식 장면을 그린 것을 두고 물감이 아깝다며 조롱했다.

그러다 보니 정작 그림 속 세상은 너무 잘난 사람들만을 위한 곳이 되어 버렸다. 모두 영웅, 영웅과 신, 혹은 신만을 외쳐 댔다. 너무 아름답고 우아한 데다가 교훈적으로 포장되어 있어서 어쩐지 우리들의 평범하고 고단한 이야기는 쏙 빠진 듯하다.

"이제 이런 이야기는 그만!"이라는 말이 나올 만하지 않은가? 바로 귀스타브 쿠르베(Gustave Courbet, 1819~1877)라는 화가가 그랬다. 그는 "나에게 천사를 보여 달라. 그러면 천사를 그리겠다."고 말했다. 이 말은 곧 이제는 나와 동떨어진 먼 이야기를 그리기보다는 정말 내 주변에서 일어날 수 있는 일들을 그림으로 그리고 싶다는 뜻이었다. 그림이라는 것이 제아무리 고상한 예술이라고 하더라도 그림의 주제가 늘 영웅이나 기독교의 신, 귀족과 영웅들의 무용담이기만 할 필요는 없지 않을까?

쿠르베는 오르낭이라는 한 시골 마을 농부의 죽음을 엄청나게 큰 화면 속에 그려 넣었다. 사실 그 정도 크기의 캔버스에 왕이나 왕비가 아닌 가난한 농부의 죽음을 그렸다는 것은 뜻밖의 일이었다. 지식인들은 쿠르베의 그림을 보고 "고작 시골 농부의 죽음 하나를 위해 저렇게 큰 그림을 그리다니. 물감이 아깝다, 아까워!"라며 비난하기까지 했다.

하지만 세상은 가까이 하기에 너무 먼 몇몇 영웅에 의해서만 돌아가지는 않는다. 바로 우리 곁에서 묵묵히 자신의 삶에 충실한 보통 사람들의 힘이 어쩌면 더 필요한 것인지도 모른다. 아무

도 알아주지 않고, 누구도 쳐다보지 않는 평범한 사람들. 때로는 손해만 보고, 때로는 강한 자들에게 힘없이 당하며 사는 사람들은 '보통'이라는 이름으로 너무 오랫동안 그림 밖에서 서성거려야만 했다. 쿠르베는 그들을 그림 속 주인공으로 불러들였다.

주변의 사사롭고 소소한 모든 것에 대한 사랑과 애정이 거만하고 화려한 큰 힘을 이겨 내는 그런 세상, 그 멋진 세상을 우리는 쿠르베의 눈을 통해서 볼 수 있다.

당신 첫인상, 정말 별로였다고요!

인상주의

클로드 모네

1800년대 말 프랑스는 그야말로 미술가들의 천국이었다. 르네상스와 바로크 시대까지만 해도 '미술' 하면 모두 이탈리아를 꿈꾸었다. 그러나 프랑스는 지도자들의 끈질긴 노력 덕분에 미술과 관련 있는 사람이라면 누구나 한 번쯤 가 봐야 하는 나라가 되었다. 당시 프랑스에는 '살롱'이라는 미술 전시회가 있었다. 프랑스의 정식 미술 학교에서 공부한 사람들 또는 혼자서 화가나 조각가로 성공하기를 꿈꾸는 모든 이들이 저마다 자신의 최고 작품을 이 살롱에 제출했다. 그러면 심사위원들은 작품을 선정하여 전시를 하곤 했다.

텔레비전이 없던 시절, 사람들은 신문에 난 기사를 통해 살롱의 소식을 접했다. 지식인뿐만 아니라 평범한 보통 시민들도 저마다 지대한 관심을 가지고 전시회로 몰려들곤 했다. 당연히 미

술가들은 살롱에 입선하기 위해 많은 애를 썼다. 하지만 살롱의 심사위원들은 깐깐하기가 이루 말할 수 없었다. 그들은 프랑스 정식 미술 학교에서 가르친 대로 규칙을 준수한 그림을 좋아했다. 말하자면, 데생을 열심히 공부해서 모양을 완벽하게 그리도록 하고, 색채 역시 아무렇게나 마음 내키는 대로 사용하지 않도록 규칙을 세워 두었다. 붓질도 꼼꼼하게 하도록 했고, 그림 표면은 붓자국이 거의 느껴지지 않을 정도로 반들거려야 한다고 주장했다. 항상 새로운 것을 꿈꾸며 다양한 그림을 그리고 싶었던 젊은 화가들은 분노하기 시작했다.

"우리가 뭐 구두 닦냐? 반들반들이라니."

심사위원들은 그림의 주제까지 순위를 매겼다. 종교에 관한 것이나 신화, 영웅들의 활약상을 담은 그림을 역사화라 부르며 가장 훌륭한 점수를 주곤 했다. 인체를 그릴 때에도 고대 그리스와 로마, 르네상스 시대처럼 완벽한 비율에 가깝도록 그려야만 좋은 그림이라고 생각했다. 그들은 항상 그림에 고상하고, 아름답고, 교훈적인 내용이 들어 있어야만 한다고 생각했기 때문에 자연 그대로를 그린 풍경화를 우습게 여기기도 했다. "쓸데없이 풍경을 그려서 뭣하니?"라는 게 심사위원과 프랑스 미술 학교의 생각이었다. 앞에서 이야기한 쿠르베도 이 시대 사람으로, 쿠르베가 이와 같은 분위기에서 어떤 취급을 당했을지는 직접 보지 않아도 충분히 짐작할 수 있다.

살롱 심사에서 떨어진 화가들은 웅성대며 저항하기 시작했다. 이에 살롱 관계자들은 "어이, 행복은 성적순이 아니잖아!"라며 당황해서 헛기침을 해 댔다. 그러나 정해진 규칙에서 벗어나 새로운 눈으로 세상을 바라보고, 또 그리고자 했던 많은 화가의 원성은 높아만 갔다.

"누가 지금 성적이 안 좋아서 그런대? 우리는 그림을 자유롭게 그리고 싶단 말이야. 개성 있고 창의적인 우리 그림도 좀 인정해 달라고!"

그들의 원성이 너무 높았던 나머지, 당시 프랑스 지도자였던 나폴레옹 3세는 살롱 심사에서 떨어진 그림들을 모아 전시할 수 있도록 배려해 주기도 했다. 이름하여 '낙선전(落選展)'. 한자로 쓰면 고상해 보이지만, 풀어서 쓰자면 '심사에 떨어진 그림 전시회'가 된다. 신문을 통해 기사를 접한 사람들은 그들의 그림이 떨어진 이유가 궁금하여 낙선전으로 우르르 몰려갔다. 그러고는 하나같이 "저러니 떨어졌지." "저것 봐, 저게 그림이야?" 하며 조롱을 퍼부었다.

낙선전을 통해서라도 자신의 작품을 세상에 알리고자 했던 화가들의 슬픔은 깊어졌다. 그러던 어느 날, 폭탄선언이 발표된다.

"우린 이제 우리만의 전시회를 열거야."

그림, 조각, 판화 등 여러 분야에서 늘 새로운 것을 추구하는, 독특하며 기발한 예술가들이 모여 전시회를 열었다. '무명의 화가,

조각가 및 판화가 협회 제1회전'이라는 긴 이름의 전시회였다.

앞에서 이야기했듯이 오늘날 사람들이 영화에 많은 관심을 갖는 것처럼 당시 프랑스 사람들은 미술에 대한 관심이 유난히 높았다. 한 신문기자는 요상한 그림을 그리던 사람들이 모여 전시회를 열었다는 소식을 듣고 그곳을 방문했다. 그는 삐딱한 시선으로 그들의 작품을 관찰한 뒤 잔뜩 인상을 구기며 한마디 쏘아붙였다.

"인상, 해돋이? 인상이 있긴 해. 인상적이라고 생각했으니 말이야. 아주 제멋대로, 참 쉽게도 그렸군. 벽지 밑그림도 이 바다 풍경보다는 마무리가 잘되었을 것이네만."

그 기자가 말한 그림은 클로드 모네(Claude Monet, 1840~1926)의 〈인상, 해돋이〉였다.

모네 그림의 제목 '인상'은 어떤 대상을 마주했을 때 마음속에 새겨지는 느낌을 의미한다. 아무튼 그 기자가 조롱한 모네의 그림은 살롱전에서 흔히 볼 수 있던 그림들과는 달라도 너무 달랐다. 우선 그림이 칠하다 만 것처럼 보였다. 게다가 붓자국도 거칠어 보였다. 사물의 모양도 완벽하게 그린 것이 아니라 점을 찍다만 것 같았다. 그러다 보니 그림 전체에는 바다 혹은 해돋이의 '인상', 곧 순간적인 느낌만 있을 뿐이었다. 모네 이전의 화가들은 개미 한 마리까지도 완벽하고 꼼꼼하게 그려야 한다고 생각했다. 그러나 모네의 그림은 달랐다. 멀리서 보면 배가 떠 있는 것 같은

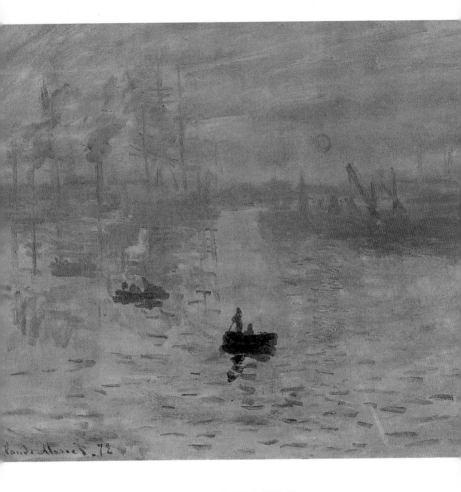

클로드 모네 〈인상, 해돋이〉
1872년, 캔버스에 유채, 63×48cm

해가 막 돋는 바닷가의 풍경을 그린 그림이다. 그리다 만 듯 마무리가 깔끔하지 못하고,
거친 붓질에 색감도 우아하거나 고상하지 못해,
당시 파리 살롱이 정한 좋은 그림의 기준에는 훨씬 못 미쳤다.
하지만 얼마 되지 않아 이 그림은
인상주의를 꽃피운 최고의 그림 가운데 하나로 평가받기 시작했다.

데, 가까이서 보면 배가 아니라 대충 두꺼운 선 몇 개만 화면에 그려 놓은 듯했다.

우리는 사람이나 풍경이나 주변의 것들을 사진처럼 꼼꼼히 자세히 보고 있다고 생각하지만, 사실 모네의 그림이 말하듯 슬쩍 스치듯, 대충 보기 마련이다.

사람들은 모네의 그림을 조롱하며 비웃었다.

"무슨 스케치하다 만 것처럼 그렸잖아. 제대로 된 그림이 아니야. 그냥 힐긋 보곤 대충 그린 것뿐이야."

악평에 놀림감이 되었지만, 그들은 그래도 좌절하지 않았다. 좌절은커녕 아예 인상주의자라는 말을 자랑스럽게 쓰기 시작했다. 그들은 더욱더 노력하며 자신들만의 새로운 그림을 그리기 시작했다.

처음에는 인상주의자들의 그림을 못 그린 그림이라고 평하던 사람들도 점점 호감을 갖기 시작했다. 얼핏 보고 스쳐 지나가던 풍경을 환하고 밝게 그린 것이 그들 마음을 움직이기 시작한 것이다. 그리고 특별히 교훈적인 이야기를 늘어놓지 않고, 길을 가다 우연히 만날 수 있는 거리의 사람들을 쉽고 편안하게 그린 것이 좋았다. 물감 살 돈조차 없어 애를 태우던 인상주의 화가들은 시간이 지날수록 편안하게 그림을 그릴 수 있게 되었다. 사람들은 이제 오래된 규칙만 강조하는 살롱전의 그림들이 낡고 지겹게 느껴졌다.

인상주의 그림의 첫인상은 별로였지만, 나중에는 "당신 없인 못살아."라는 소리를 들을 만큼 사람들의 사랑을 독차지했다. 엄마가 아무리 아빠에게 "당신 첫인상 정말 별로였어!"라고 말해도, 아빠가 껄껄 웃어넘기는 이유가 바로 이런 것이 아닐까?

냄새에도 색이 있다면?

인상주의 이후

폴 세잔

확실히 위대한 화가들은 우리가 미처 보지 못한 것들을 잘 찾아내어 보고 느끼고 표현하는 것 같다. 세상에 존재하는 모든 것을 색으로 관찰하는 것은 대부분의 화가가 하는 일일 테다. 그러나 폴 세잔(Paul Cezanne, 1839~1906)은 세상 모든 것이 서로서로 주고받는 영향, 그 관계까지 색으로 표현해냈다. 그게 가능할까?

세잔을 이해하기 위해 이런 방법을 떠올려 보자. 세상에 존재하는 것들 모두를 색으로 표현할 수 있다면, 냄새도 그렇게 할 수 있지 않을까? 예를 들면, 사과 향기는 붉은색, 아빠의 방귀 냄새는 노란색, 새로 전학 온 예쁜 친구의 머리카락에서 나는 향긋한 샴푸 냄새는 초록색, 늘 말썽만 피우는 내 짝이 내게 악담을 할 때 입에서 나는 냄새는 검은색!

물론 사람들마다 그 색깔을 다르게 생각할 수도 있다. 새로운

사람에 호기심이 많은 나는 막 전학 온 아이에게서 초록색 향기를 느낄 수 있지만, 남에겐 관심이 전혀 없는 누군가는 그 아이를 고동색이나 검은색으로 느낄 수 있을 것이다. 어쨌거나 그 향기로운 초록빛 향이 나의 가슴을 적신다면 내 가슴도 초록빛으로 물들 것이다. 마치 아빠의 고약한 방귀 냄새가 우리 집 공기를 노란색으로 물들이는 것처럼.

세잔이 그린 〈수영하는 사람〉을 보자. 소년의 연갈색 피부에는 하늘색이 스며들어 있다. 딛고 선 발에는 모래의 색과 푸른 바다와 하늘의 색이 묻어 있다. 소년의 몸에서 나온 색과 모래의 황토색은 반대로 하늘 군데군데를 물들이고 있다. 푸른 대기에 둘러싸인 먼 산은 자신의 색을 아예 포기하고 그 푸름에 뒤섞여 있기까지 하다.

우리가 살아가는 모습이 사실은 이렇지 않을까? 나는 너의 영향을 받고, 너는 나의 영향을 받으며 말이다. 그렇게 우리는 서로가 서로에게 무엇인가를 주고받으며 살아가고 있다. 초록 향기를 풍기는 예쁜 친구 곁에 앉고 싶은 이유는 나도 그 향기에 물들어 함께 예쁜 마음을 가지고 싶기 때문일 것이다. 귀찮게 나를 괴롭히는 친구와 멀리 떨어져 앉고 싶은 것은 그 까만 말들이 내 머릿속에 우울한 검은빛으로 흔적을 남길까 봐 두려워서가 아닐까.

세잔은 눈에 보이는 것만 그린 것이 아니라 보이지 않는 모든 것, 그러나 분명히 존재하는 우리들 관계를 그림으로 표현했다.

폴 세잔 〈수영하는 사람〉

1885~1887년, 캔버스에 유채, 97×127cm

물가에 나와 서 있는 한 남자를 그린 이 그림은
단순히 제목대로 수영하는 사람의 모습을 그리고자 한 것이 아니다.
세잔은 우리 눈에 보이는 것 그 이상도 그림으로 그릴 수 있다고 말하고 있다.
그는 하늘과 땅, 바다, 사람 등 모든 것이 서로에게 어떤 이야기를 해 주고 있다고 느끼고,
그것을 색을 통해서 보여 주려고 한 것이다.

그는 사람과 사람뿐만 아니라 하늘과 대기와 사람, 사물과 사물들이 서로 얼마나 많은 이야기를 색깔로 뿜어내고 있는지를 그림으로 표현했다.

또한 세잔은 세상을 보는 또 다른 눈을 생각해 냈다. 탁자 위에 사과 바구니가 놓여 있다고 상상해 보자. 가만히 앉아 그 탁자를 눈높이에서 바라보면 바구니 속 사과는 보이지 않는다. 그러나 벌떡 일어서서 사과 바구니를 내려다보면 바구니 안의 사과가 모두 보인다. 어디서, 어떻게 보느냐에 따라 대상의 모습이 제대로 보이기도 하고, 보이지 않기도 한다. 대부분의 화가는 자신이 앉은 자리에서 보이는 만큼만 그렸고, 사람들은 그런 그림에 익숙해져 있었다. 하지만 특이하게도 세잔은 그림 한 장을 그리면서 위에서 내려다보았을 때의 모습과 앉아서 바라보았을 때의 모습을 그림 속에 모두 그려 넣었다.

〈부엌의 식탁〉이라는 그림을 자세히 보면 무엇인가 좀 뒤죽박죽 엉망인 느낌이 든다. 바구니는 꼭 정면에서 보는 것처럼 앞모습만 보이는데, 항아리 하나는 위에서 내려다본 것처럼 그 입구가 환히 들여다보인다. 그런데도 이 우스꽝스러운 그림은 나름의 매력이 있다. 보는 우리야 뭔가 좀 잘못된 것 같다고 느끼지만, 그림 속 바구니나 항아리, 비뚤어 보이는 탁자는 "상관없어요. 위에서 보든, 밑에서 보든, 어떻게 보든 우린 그냥 우리예요."라고 낄낄거리는 것 같다.

폴 세잔 〈부엌의 식탁〉

1888～1890년, 캔버스에 유채, 81×65cm

탁자와 과일 바구니, 항아리 등을 그린 정물화이다.

그러나 자세히 들여다보면 뭔가 잘못 그려진 듯한 느낌이 든다.

이것은 세잔이 단순히 정물화를 그린 것이 아니라,

우리가 사물을 보는 여러 가지 방법에 대한 이야기를 그림으로 표현했기 때문이다.

우리가 사는 세상에는 때로 일어서서 내려다보아야만 그 참모습을 볼 수 있는 것들이 있다. 반대로 낮은 자세에서 위를 올려다보아야만 제대로 보이는 것들도 있다. 그런데 우리는 꼼짝도 하지 않고 가만히 서서 자신의 시선으로만 상대를 관찰한다. 어쩌면 세상은 모든 것을 자신의 눈으로만 일방적으로 관찰하려는 사람들 때문에 더 시끄러운 것인지도 모른다.

"나는 무조건 빨간 사과야. 그래서 푸른 사과, 네가 아무리 내게 영향을 주어도 나는 그냥 빨간색으로만 살 거야."라는 사람. 가만히 앉아서 "내 눈에 보이는 대로만 볼 거야!"라고 외치며, 항아리가 그렇게 예쁜 원으로 만들어진 것을 보고도 기어이 모른 척하는 사람. 우리 곁에는 그 고집스러운 빨간 사과가 너무 많다. 또 의자에 앉아 절대로 일어서는 법 없이 자기 마음대로만 다른 사람을 바라보는 이들이 너무 많다. 세잔의 그림은 그런 사람들에게 사물을 좀 다르게 보고 서로가 서로에게 전해 주는 많은 것을 소중히 보듬으며, 느껴 보라고 조용히 이야기하는 듯하다.

이게 뭐야? 도대체 뭘 그린 거지?

큐비즘

파블로 루이스 피카소

그림이 어렵다. "이게 뭐지? 이렇게 다 뒤틀려 있고 괴물 같은데, 왜 그렇게 좋다고들 하는 걸까?" 파블로 루이스 피카소(Pablo Ruiz Picasso, 1881~1973)의 그림은 너무 유명하고 비싸서 그의 그림 앞에 서면 나도 괜히 고개를 끄덕이면서 "아, 네. 정말 대단한 작품이군요."라고 말해야 할 것 같다. 그런데 막상 피카소의 그림을 보면 '이게 뭐야? 뭘 이렇게 그려 놓았지?'라는 생각만 든다. 도대체 우리는 이 괴팍한 천재를 어떻게 이해해야 할까?

피카소가 〈아비뇽의 처녀들〉을 처음 세상에 내놓았을 때 사람들은 할 말을 잃었다. "이게 다 그린 거야?" "어디까지가 여자 몸이고, 어디부터가 배경이야?" "배경은 또 이게 뭐야. 온통 유리 파편같이 깨져 있잖아." "여자들 얼굴이 왜 이래?" "오른쪽 귀퉁이의 여자는 분명 등을 보이고 앉아 있는데, 왜 얼굴은 우릴 쳐다보

고 있지? 목이 뒤로 꺾인 건가?"라는 식의 반응이 대부분이었다.

에스파냐에서 태어난 피카소는 여덟 살 때부터 이미 천재 소리를 들을 만큼 그림 실력이 뛰어났다. 청년이 된 피카소는 부푼 꿈을 안고 프랑스 파리로 건너왔지만, 가난하고 힘든 생활을 견뎌야만 했다. 그의 그림은 매우 천재적이고 기발한 생각들로 똘똘 뭉쳐 있었지만, 인정해 주는 이가 아무도 없었기 때문이다.

피카소가 살던 시대에는 이미 사진 기술이 매우 발달해 있었다. 그러므로 '닮게, 비슷하게, 똑같이'는 그림이 아니라 사진이 할 일이 되어 버린 터였다. 피카소는 새로운 시선으로 대상을 바라보고, 그것을 새로운 방법으로 화폭에 담기 위해 고민을 거듭했다. 그러던 어느 날 그는 비밀리에 〈아비뇽의 처녀들〉이라는 그림을 완성했다. 이 그림을 두고 우리는 '큐비즘의 탄생'이라고 부른다.

큐비즘이라니? 그게 뭘까? 큐브는 주사위 모양, 즉 정육면체를 말한다. 우선 주사위를 하나 그린다고 가정해 보자. 전통적으로 그림을 그리는 화가들은 분명 세 개의 면 정도를 그릴 것이다. 화가가 그 주사위 앞에 앉으면 기껏해야 3면 정도가 보일 것이고, 어찌 보면 2면 정도만 보일 수도 있을 것이다. 그러나 피카소는 주사위의 원래 모습이 어떠했는지를 기억하고, 마치 평면도를 그리는 것처럼 화면에 주사위를 쫙 펼쳐 놓았다. 수학 시간에 선생님이 정육면체를 설명하기 위해 칠판에 그린 여섯 개의 정사각형으로 이루어진 평면도를 본 적이 있을 것이다. 말하자면, 피카소

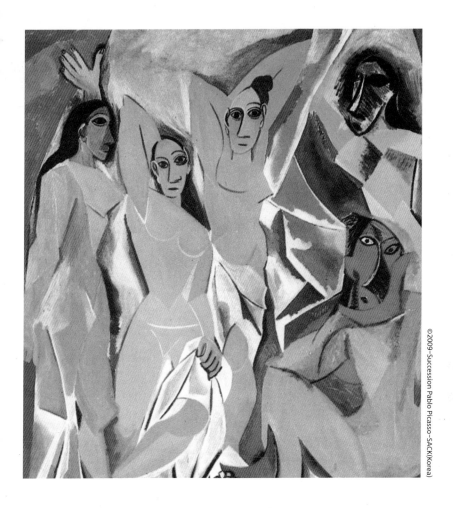

파블로 루이스 피카소 〈아비뇽의 처녀들〉

1907년, 캔버스에 유채, 234×244cm

다섯 명의 여자가 앉거나 서 있는 모습의 그림이다. 세잔의 영향을 많이 받은 피카소는 대상을 똑같이 그리거나 최소한 비슷하게라도 그려야 제대로 된 그림이라는 강박 관념에서 완전히 벗어났다. 피카소는 어떤 사물이나 사람을 그릴 때, 화가가 가만히 앉아 있는 상태에서 보이는 부분과 보이지 않는 부분을 마치 평면도처럼 펼친 뒤 원하는 부분을 따와서 한 화면에 그려 넣었다.

는 그 평면도를 그리듯 그림을 그린 것이다.

사람도 마찬가지이다. 내 앞에 뒷모습을 보이고 서 있는 사람이 있을 때, 그 사람을 그린다면 분명 등과 팔다리의 뒷부분 그리고 뒤통수만 그리게 된다. 하지만 피카소는 그 사람을 마치 주사위 평면도처럼 펼친 뒤 원하는 부분만 따와서 나열하듯 그렸다.

피카소의 이런 그림은 세잔을 많이 닮았다. 가만히 앉아서는 보이지 않는 모습을 때로는 서서, 때로는 앉아서 보고 그림을 그린 세잔처럼 피카소는 아예 그리고자 하는 대상 뒤로 성큼성큼 몸을 움직여 관찰한 뒤 한 화면에 펼쳐 놓았다. 따라서 괴물 같은 얼굴로 오른쪽 귀퉁이에 앉아 있는 여자는 목이 꺾인 것이 아니라 뒷모습과 앞모습이 함께 그려져 있는 것이다.

피카소는 '그림이니까 가능한' 모든 일을 다 하고 싶어 했다. 그에게 좀 더 아름답게, 실제보다 더 예쁘게 그리는 일은 너무 식상했다. 그림이니까 원하는 대로, 어떤 모습도 그릴 수 있는 것이다. 수업 시간에 그렸던 상상화가 그래서 재미있던 것이 아닐까? 사진이 아니라 상상화이므로 그림 속에서는 팔이 네 개 달린 내가 한 손으로는 숙제를 하고, 두 손으로는 게임을 하기 위해 컴퓨터 자판을 두드리고, 나머지 한 손으로는 아빠가 깎아 준 사과를 먹는 모습으로 존재할 수 있다. 물론 머리는 컴퓨터 화면을 향해 있지만, 몸은 아빠를 향할 수 있다.

피카소의 그림은 마치 우리에게 사람을, 아니 우리 주변의 모

든 것을 입체적으로 관찰하라고 이야기하는 것 같다. 가만히 앉아서 상대방을 관찰하면 우리는 그 사람의 한 면밖에 볼 수 없다. 하지만 내가 정성을 들여 움직이면 그의 모든 면을 입체적으로 관찰할 수 있다. 또 내가 그를 무조건 나쁜 사람으로 보고 절대로 내 마음을 움직이지 않으면, 그는 나에게 영원히 나쁜 사람이 되고 만다. 하지만 피카소처럼 한 사람의 여러 면을 다양하게 관찰하다 보면 그 사람을 더 깊이 이해할 수 있게 된다. 사람들은 누구나 다양한 면을 가지고 있다. 그 모든 면을 주의 깊게 바라보는 것, 그것이 바로 입체적으로 보는 것이다.

피카소는 배경 또한 여러 면으로 이루어져 있다고 생각하고 그것들을 잘라 오려 붙이듯 그렸다. 몇몇 여인의 얼굴이 아주 특이한데, 이는 피카소가 크게 관심 있었던 원시 미술에서 빌려 온 것으로 에스파냐 땅, 이베리아나 아프리카의 원주민들이 만든 가면의 모습이다. 사람들은 서양 미술이 원시 시대 미술보다 훨씬 가치 있고 훌륭하다고 생각했지만, 피카소에게 예술은 서로 다를 뿐, 틀리거나 못하거나 더 낫거나 한 것이 아니었다.

피카소가 말하는 것 같다. 사실 저 여인들의 모습이 바로 우리 자신의 모습이라고. 때로는 착하고, 때로는 모질고, 때로는 슬프고, 때로는 웃는 우리의 모습. 우리의 모습은 결코 한 면만 있는 것이 아니라 다양한 모습이 합쳐져 존재하는 것이라고. 그래서 괴물처럼 보여도 사랑할 수밖에 없지 않겠느냐고.

추상화는 낙서가 아니야!

추상주의

바실리 칸딘스키·피에트 몬드리안

'추상화'라는 말의 뜻은 무엇일까? "대충 그린 거요." "낙서한 거요." 또는 "그림 못 그리는 사람이 그릴 게 없으니까 괜히 도화지 망쳐 놓고는 거짓말하는 거요!" 이런 대답은 "땡!"

미술에서의 추상이라는 말을 이해하기 위해 먼저 세상에 존재하는 수많은 것들의 모양을 생각해 보자. 집, 나무, 사람, 꽃병 등 모든 것은 나름의 모양을 가지고 있다. 이제 그 각기 다른 모양을 최대한으로 단순화시켜 보자. 조금씩 서로 다른 것들을 없애고 압축시키면 집은 세모와 네모 모양. 더 단순화하면 나무는 원기둥 모양에서 동그라미와 긴 네모, 사람도 동그라미와 네모. 꽃병은 동그라미 또는 네모, 세모 등으로 그려 볼 수 있다.

다음으로는 색깔들을 생각해 보자. 보라색은 빨강과 파랑을 섞으면 된다. 마찬가지로 초록은 파랑과 노랑을 섞은 것이다. 하지

만 빨강, 노랑, 파랑은 다른 색을 섞지 않은 원색이다. 결국 색들을 단순화시키면 빨강, 노랑, 파랑이 남는 셈이다. 추상화에서 세모, 네모, 동그라미 등의 기하학적 모양과 원색이 많이 보이는 것은 바로 이런 이유 때문이다.

이렇게 가장 본질이 되는 것만 남기고 다른 것들은 생략하는 식으로 그리면 추상화가 된다. 물론 화가마다 덜 빼고, 덜 줄이고, 어떤 것은 남기고, 어떤 것은 제거하다 보면 각자 다양한 그림이 나오게 마련이다. 추상주의 화가 피에트 몬드리안(Piet Mondrian, 1872~1944)이 그린 그림을 보면 추상화가 어떻게 그려졌는지를 잘 알 수 있다(70~71쪽 참고).

이와 같이 추상화는 결코 대충 손장난하다 망친 그림이 아니다. 오히려 다른 사람들보다 더 깊이 생각하고, 더 많이 연구해서 그려야 진정한 추상화가 나올 수 있다.

바실리 칸딘스키(Wassily Kandinsky, 1866~1944)라는 최초의 추상주의 화가가 등장하기 전까지 서양화가들은 어떤 대상을 그릴 때 실물과 비슷하게 보일 수 있는 방법을 연구하는 데 골머리를 앓아 왔다. 그런 그림 속에는 사람이나 물건 혹은 자연이 그대로 담겨 있었다. 또 보는 사람 역시 화가가 무엇을 그렸는지, 또 그것이 실제와 얼마나 닮았는지를 관심 있게 보곤 했다.

하지만 칸딘스키가 등장하면서부터는 더 이상 그림 속에 우리가 흔히 알고 있는 대상을 굳이 담으려고 하지 않았다. 드디어 붕

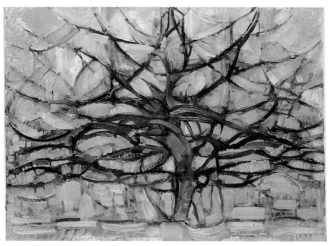

피에트 몬드리안 〈붉은 나무 I〉, 〈회색 나무〉

1908~1911년

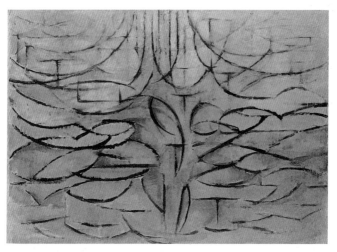

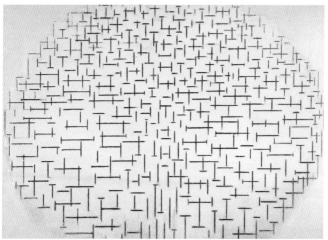

피에트 몬드리안 〈꽃 피는 사과나무〉, 〈구성 10번〉

1912~1915년

몬드리안은 나무를 그리면서 그 모양의 본질만 남기고,
나머지는 단순화하고 생략하는 방식으로 추상화를 그렸다.
위의 그림은 실제 대상을 그린 그림이 추상화로 변하는 과정을 보여 준다.

바실리 칸딘스키 〈구성 Ⅵ〉

1913년, 캔버스에 유채, 300×195cm

사물이나 사람 등의 어떠한 형태가 거의 보이지 않는 추상화이다.
칸딘스키는 내용이 사라진, 오직 선과 색의 조화만으로 이루어진 그림도
충분히 아름다울 수 있다는 사실을 보여 주고 있다.

어빵에서 붕어가 빠지게 된 것이다. 그렇다고 해서 붕어빵의 맛이 없어진 것도 아니다.

어느 날 외출에서 돌아온 칸딘스키는 우연히 자신의 화실에서 너무나 아름다운 그림 한 점을 발견했다. '세상에 저것이 무엇이지? 내가 무엇을 그린 거지? 저것이 무엇인지도 모르겠는데, 어떻게 저리 아름다울 수 있지? 그런데 왜 난 저 그림을 기억조차 하지 못하는 걸까?'라는 생각과 함께 천천히 그림 앞으로 다가섰다. 그런데 알고 보니 그 아름다운 그림은 바로 자신이 그린 그림을 거꾸로 세워 둔 것이었다. 어떻게 보면 엉뚱하기까지 한 이 상황이 바로 추상화의 시작이었다.

칸딘스키는 그림이 반드시 어떤 대상을 묘사해야만 하는 것은 아니라고 생각하기 시작했다. 그러고 보면 음악이 그렇지 않은가? 베토벤의 피아노 협주곡 〈황제〉 속에 황제는 없고 멜로디와 리듬만 있듯이, 그림도 오직 선과 색으로만 존재할 수 있는 게 아닐까? 따지고 보면 그림 속에 그려진 모든 것이 다 가짜이지 않은가? 아무리 진짜처럼 보여도 그림 속으로 걸어 들어갈 수 없고, 손으로 만져 봐도 딱딱한 화면 속 세상에는 닿을 수 없다. 어찌 보면 그림은 단지 물감과 종이에 불과할 뿐이다.

우리가 보기에 그냥 종이에 물감만 발라 놓은 듯한 추상화는 바로 칸딘스키의 이런 생각에서 탄생했다. 처음에는 그림

속 대상이 무엇인지 그나마 알아볼 수 있었지만, 시간이 지날수록 그는 그림 속에 더 이상 대상의 모습을 그려 넣지 않았다. 그냥 동그라미, 세모, 네모 등의 기하학 도형을 반복하거나 나중에는 어떤 모양이든 신경도 쓰지 않는다는 듯 붉고 푸르고 노란 색들의 잔치로 바꿔 버리기도 했다. 덕분에 우리는 그림을 보며 "아, 나폴레옹이 위대했군요." "모나리자는 정말 아름답네요." "저 푸른 들판을 마음껏 달려 보고 싶군요."라고 말하는 대신 "아름다운 색이군요." "저 색은 휘갈겨 놓은 듯한 선과 참 근사하게 잘 어울리네요." "저 붉은색은 마치 우리의 뜨거운 마음을 대신하는 것 같아요."라고 말하게 되었다. 선과 색, 그리고 색이 만들어 낸 모양과 느낌만을 이야기하게 된 것이다.

결국 칸딘스키의 추상화도 가장 본질이 되는 것만 남긴다는 점에서 몬드리안과 다르지 않았다. 다시 말하면, 그림은 '선과 색'이 가장 본질이 되며, 그 본질이 되는 '선과 색'만으로 보는 사람과 그리는 사람의 마음을 움직이고자 한 것이다.

이래도 추상화 앞에서 "쳇, 나도 그리겠다!"라는 말을 쉽게 할 수 있을까? 지금이야 이런 그림을 워낙 많이 보고 제법 흉내도 낼 수 있지만, 처음 그렇게 생각하고 그리기까지는 많은 노력과 생각이 필요했을 것이다. 두 손으로 사과를 깎으며 입으로는 "공부 안 해?"라고 소리를 치면서도, 눈으로는 텔레비전 드라마를 보고, 발로는 밖으로 나가자고 조르는 강아지를 밀어내는 우리 아빠.

아빠의 그 대단한 능력이 하루아침에 생긴 것이 아니듯 말이다. 우리는 흔히 이런 능력을 '내공'이 쌓여야만 가능하다고 말한다.

2

"이건 아니잖아."라고
세상을 향해 외친 화가들

어떤 시대였을까?

'화가' 하면 어떤 모습이 떠오르나요? 흔히 엉성한 옷차림에 모자를 쓰고 담배를 문 채 붓을 들고 서서 심각한 표정을 짓고 있는 사람을 떠올리지 않나요? 세상일과는 담을 쌓고, 오로지 그림만 그리는 다소 이기적인 사람으로 생각할지도 모르겠네요. 그러나 모든 화가가 그렇지는 않습니다. 오히려 화가들은 다른 사람들보다 훨씬 더 예민하고 생각이 깊어서 작은 일도 그냥 지나치는 법이 없지요. 더군다나 자신이 살아가는 시대의 큰일에 대해서는 목소리를 높일 줄도 알았답니다. 우리의 행복한 삶을 방해하는 많은 것에 대해 그림으로 저항한 화가들이 있습니다. 우리는 그런 화가들이 그린 그림을 통해서 화가가 살던 시대에 어떤 일이 일어났는지 알 수 있습니다. 그리고 어떤 식으로 자신의 의견을 이야기했는지도 알 수 있습니다.

정신 차려, 이게 옳은 거라고!

자크 루이 다비드

루이 14세 시대만 해도 프랑스에서는 왕의 힘이 막강했다. 그러나 그가 죽고 난 뒤 왕의 힘보다는 귀족의 힘이 더 강해졌다. 자연스레 귀족들은 더 부유해졌고, 그만큼 사치스러워졌다. 귀족들의 사치는 이루 말할 수가 없었다. 모두 먹고 놀기에 바빠 사회 전체는 엉망이 되어 갔다. 나라 꼴이 이렇게 된 것은 모두 자신의 말을 어지간히도 안 듣는 귀족 탓이라는 왕과, 이 모든 혼란은 왕 혼자 너무 많은 것을 독차지하기 때문이라고 악을 쓰는 귀족들. 그리고 그 틈에서 가난하고 힘없는 백성은 다들 제 밥그릇이나 챙기는 것이 상책이라며 나랏일과 이웃의 일에 무심한 채 이기적으로 변해 갔다.

이때 프랑스 지식인들이 일어섰다. 그들은 왕에게는 "넓은 세상을 당당하게 제패하던 옛 로마를 기억하라."고 말하고 싶었고,

귀족들에게는 "고대 그리스 사람들처럼 야무지고 똑똑하게 세상을 살아가자."고 말하고 싶었다. 또 일반 시민들에게는 "나랏일이라면 만사를 제쳐 놓고 뛰어나와 머리를 맞대며 의논하던 그리스와 로마의 시민들을 본받으라."고 말하고 싶었던 것이다. 그들은 감정에 치우치지 않고 모든 일을 이성적으로 판단하던 그리스의 정신, 그리고 그 정신을 이어받아 합리적으로 세상을 다스리던 로마의 정신을 부활시키고자 했다. 미술이나 조각에서도 말랑말랑한 색채와 예쁘고 즐겁기만 한 로코코에서 벗어나 자연주의적이면서도 이상적인 옛날, 고전의 시대로 돌아가려는 움직임이일었다. 따라서 로코코 이후에 생겨난 이런 경향의 미술을 우리는 '신고전주의 미술'이라고 부른다. 이 신고전주의 미술은 19세기 초, 프랑스를 비롯한 유럽 지역에 널리 퍼지게 되었다.

〈나폴레옹의 대관식〉을 그린 자크 루이 다비드(Jacques Louis David, 1748~1825)는 가장 대표적인 신고전주의 화가이다. 그는 주로 〈호라티우스 형제의 맹세〉나 〈소크라테스의 죽음〉과 같이 고대 로마와 그리스 시대에 일어난 일들을 그림으로 그렸다. 〈호라티우스 형제의 맹세〉는 로마를 지키기 위해 전쟁터로 떠나는 형제들과 아버지의 늠름한 모습을 마치 그리스나 로마의 조각상처럼 단단하고 야무지게 그린 그림이다. 그림 오른쪽의 슬픔에 잠겨 있는 여인들은 누이들과 엄마이다. 다비드는 남자들은 조국을 위해 앞장서는 늠름한 모습으로, 여자들은 가족이 당할지도 모를 나쁜

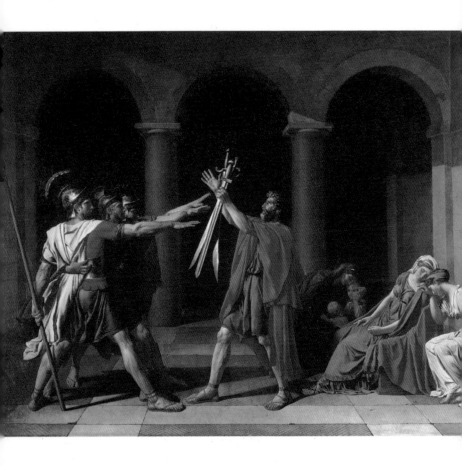

자크 루이 다비드 〈호라티우스 형제의 맹세〉

1784년, 캔버스에 유채, 425×330cm

전쟁에 나가는 호라티우스 형제들의 의연한 모습이
마치 고대 그리스의 조각상처럼 완벽하고 멋져 보인다.
신고전주의의 대가인 다비드는 고대 역사 속의 영웅적인 장면들을 그려
프랑스 시민들에게 국가와 민족에 대한 애국심을 불러일으키고자 했다.

일들을 미리 걱정하며 슬픔에 빠진 연약한 모습으로 표현했다. 요즘 여성의 권리를 주장하는 학자들은 이 그림에 불만을 제기하기도 한다.

"잔 다르크나 유관순은 잊었어? 왜 여자는 무조건 나서지 못하고 뒤에서 훌쩍이며 눈물이나 닦는 약한 존재로만 그리냐고!"

아무튼 전해 오는 이야기에 따르면, 그림 속 누이는 오빠들이 무찌르려는 적장과 사랑에 빠져 있었다고 한다. 과연 이럴 때는 누구 편을 들어야 한단 말인가.

다비드의 〈호라티우스 형제의 맹세〉는 프랑스 사람들에게 불타는 애국심을 다시 불러일으켰다. 〈소크라테스의 죽음〉도 마찬가지였다. 다비드는 비록 죄가 없지만 나라에서 정한 법을 묵묵히 따르는 소크라테스의 모습을 역시나 단단하고 멋진 그리스 시대의 조각상처럼 그렸다. 그는 이 작품을 통해 사람들에게 국가와 법에 충성하라는 메시지를 전달하고자 했다. 다비드의 그림이 큰 인기를 얻자 그를 따라 신고전주의 그림을 그리겠다는 제자들이 몰려들었다. 또한 많은 사람이 그림 속 고대 그리스와 로마인들의 옷차림을 따라 입는 진풍경이 펼쳐지기도 했다.

한편, 다비드가 활발하게 활동하던 시기 프랑스에서는 혁명이 일어났다. 나랏일을 제대로 처리하지 못해 빚더미에 오른 루이 16세, 그리고 많은 땅과 재산을 가지고 있으면서도 세금에 인색한 귀족들, 헌금으로 재산을 만들어 신이 아니라 자신들만의 행

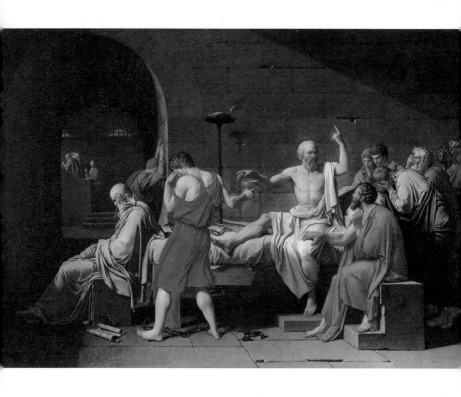

자크 루이 다비드 〈소크라테스의 죽음〉

1787년, 캔버스에 유채, 197×130cm

유명한 고대 그리스 철학자 소크라테스의 죽음을 그린 그림이다.
사약을 받아드는 소크라테스의 모습이
마치 그리스의 신처럼 위대하고 엄숙해 보인다.

복을 위해 사용하려는 성직자들을 향해, 파리 시민이 더 이상 참지 않겠다는 선전포고를 한 것이다.

파리 시민의 혁명은 마침내 성공했다. 당시 다비드는 로베스피에르가 이끄는 자코뱅 당에 가입했다. 자코뱅 당은 왕과 왕비를 단두대에서 처형시켜야 한다고 주장했으며 다비드 역시 그 주장에 동의했다. 다비드는 로베스피에르와 함께 프랑스 문화 정책에 중요한 일을 담당하기도 했다. 로베스피에르는 훌륭한 업적을 이루었지만, 자신의 명령에 따르지 않는 사람들을 무자비하게 죽이는 폭력적인 정치를 펴기도 했다. 결국 그는 국민의 지지를 얻는 데 실패하고, 왕과 왕비처럼 단두대에서 사형당했다. 다비드 또한 로베스피에르를 도왔다는 이유로 감옥에 갇히는 신세가 되었다.

그 이후 프랑스는 계속 시끄러운 나날을 보내다가 나폴레옹이 등장하면서 다시 왕이 지배하는 나라가 되었다. 이제 다비드는 나폴레옹 밑에서 일을 하게 되었다. 나폴레옹은 다비드의 그림을 이용해 국민이 자신에게 충성하게 만들고 싶었다. 이에 다비드는 나폴레옹의 전속 화가가 되었는데, 어쩌면 막강한 권력을 가지고 있던 나폴레옹의 명령을 거절할 수 없었기 때문인지도 모른다. 또 어쩌면 나폴레옹이 왕정을 부활시키는 바람에 가까스로 불타오르기 시작한 프랑스의 민주화가 주춤하기는 했지만, 그래도 프랑스의 위대함을 유럽 전역에 알렸다는 점에서 나폴레옹을 존경했을 수도 있다.

분명한 것은 다비드는 골방 같은 화실에 갇혀 세상과 담을 쌓은 채 자신만의 세계에 몰두하지 않았다는 사실이다. 그는 자신의 평화와 행복만을 추구하지 않고, 그림을 통해 사람들을 계몽하고자 했다. 또한 그는 옳다고 생각하는 일에는 붓이나 물감과 상관없는 일에도 목숨을 바칠 정도로 행동할 줄 아는 사람이었다. 다비드는 세상에 대고 "이게 옳은 일이라고!" 외칠 줄 아는 위대한 예술가, 행동하는 예술가 가운데 한 사람이었다.

감정과 이성, 비슷하면서 다른 두 얼굴

테오도르 제리코

감정과 이성 가운데 어느 것이 우리에게 더 유익하고 좋은 것일까? 자, 여기 맛있는 사과 바구니가 앞에 있다. 감정이 앞서는 사람은 "아, 예쁘고 달콤한 사과. 한 입 꽉 베어 물면 입안 가득 상큼한 것이 맛있겠다!"라는 말과 함께 덥석 손부터 내밀 것이다. 반면, 이성적인 사람은 "사과가 나를 유혹하는구나. 그러나 조금 전 식사에서 섭취한 칼로리가 약 700칼로리, 여기에 이 사과를 먹으면 50칼로리 이상은 추가되겠지. 아무래도 먹지 않는 게 좋겠어."라며 고개를 돌릴 것이다.

사실 감정과 이성은 늘 함께 존재한다. 때로는 이성적으로 행동하다가도 감정적으로 변하기도 하고, 감정에 치우쳐 사는 것같아도 여러 일을 이성적으로 처리하기도 한다. 문제는 지나치게 한쪽만 강요할 때 일어난다. 모든 사람이 이성만 강조한다면 세

상은 얼마나 재미없을까? 마찬가지로 감정만 앞세우는 세상에서는 상처받을 일이 너무나 많을 것이다.

다비드를 비롯한 신고전주의 화가들의 그림은 이성을 앞세웠다. 그들은 애국심과 충성심을 강조하기 위해 주로 영웅의 모습을 그렸다. 뿐만 아니라 그들은 르네상스 혹은 고대 그리스 시대의 그림이나 조각처럼 대상을 정확하고 알맞은 비율에 맞추어, 누가 보아도 멋지고 아름답다고 느낄 수 있도록 미화해 그림을 그렸다. 하지만 신고전주의가 프랑스에서 맹활약을 하던 시기, 낭만주의적인 그림들이 나타나기 시작했다. 낭만! 뭔가 달콤하고 말랑한 느낌이 들지 않는가? 보름달이 둥실 떠오른 어느 날 밤, 로미오가 사랑하는 줄리엣을 위해 창가에 서서 노래 부르는 모습을 떠올려 보라. "아, 낭만적이야!"라는 말이 절로 나올 것이다. 물론 고단한 하루를 마치고 깊은 잠에 빠진 아빠가 그 소리에 깬다면 "어이, 그 907동 앞 곱슬머리! 달밤에 체조하십니까? 잠 좀 잡시다!"라고 소리를 버럭 질렀겠지만 말이다.

낭만주의 그림들은 달밤과 장미, 연인을 향한 애틋한 마음뿐만 아니라 인간의 감정을 자극하는 모든 것을 주제로 삼았다. 아픔, 고통, 분노, 고독, 슬픔 등이 그런 것이다. 신고전주의는 개인의 이런 감정을 하나하나 그려 내는 것에 큰 의미를 두지 않았다. 하지만 낭만주의 화가들은 맑았다가 벼락을 치며 갑자기 비를 뿌리는 거칠고 변덕이 심한 자연을 그리는가 하면, 분노와 슬

품이 몰려드는 잔인한 장면을 그리기도 했다. 프랑스의 대표적인 화가로, 낭만주의를 처음 시작한 테오도르 제리코(Théodore Géricault, 1791~1824)라는 화가가 있다.

제리코가 그린 〈메두사 호의 뗏목〉은 매우 유명하다. 이 그림은 실제로 있었던 프랑스 군함 '메두사 호'의 침몰 사건을 묘사한 것이다. 당시 많은 프랑스 사람은 프랑스의 식민지였던 아프리카의 세네갈로 이민을 가곤 했다. 그런 이민자들을 태운 메두사 호가 세네갈로 향하던 중 암초에 부딪혀 바다에 가라앉게 된 것이다. 배에 타고 있던 사람은 약 400여 명이었는데, 구명보트의 수는 사람 수에 비해 턱없이 부족했다. 영화에서 보면 이런 경우 여성, 어린이, 노약자를 먼저 구명보트에 태워 구출하지만 현실은 그렇지 못했다. 먼저 돈 많고 힘 있는 사람들과 선장, 높은 직책의 선원 등 250명이 구명보트에 올랐다. 나머지 선원들과 승객 등 150명은 급하게 만든 허술하기 짝이 없는 뗏목에 올라타야 했다.

처음에는 구명보트와 나머지 150명의 사람들을 태운 뗏목이 밧줄로 이어져 있었다. 하지만 구명보트에 탄 사람들은 가혹하게도 밧줄을 끊어 버리고 자신들만 살겠다며 그곳을 탈출했다. 남겨진 사람들은 부서진 배의 나무로 얼기설기 만든 뗏목에 몸을 실은 채 무서운 폭풍우와 한낮의 뙤약볕과 싸워야 했고, 굶주림과 목마름에 시달려야 했다. 그렇게 떠다닌 지 12일 만에 구조된 사람은 겨우 15명뿐이었다. 더러는 죽은 사람의 인육을 뜯어 먹

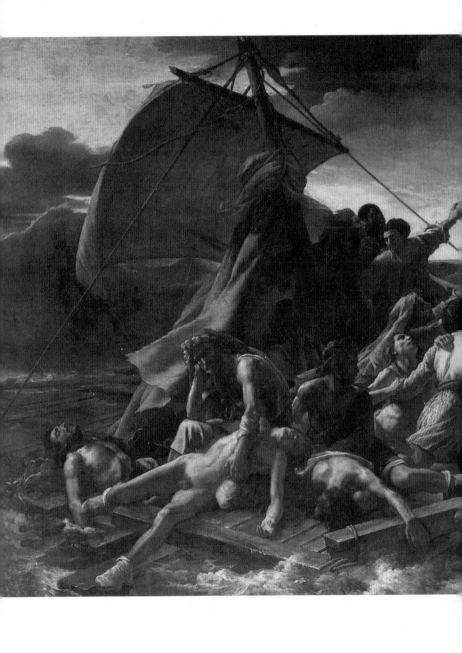

테오도르 제리코,
〈메두사 호의 뗏목〉

1819년, 캔버스에 유채, 716×491cm

제리코는 뗏목에서 구조를 기다리
며 끔찍한 날들을 보내던 사람들의
참담한 모습을 어둡고 탁한 색으로
묘사했다. 그는 비참함에 빠진 인간
의 감정을 표현했을 뿐만 아니라 가
난하고 힘없는 사람들을 함부로 대
하는 당시의 사회를 고발하고 있다.

으며 살아남았다는 소문이 있을 정도로 그들의 고통은 상상을 초월한 것이었다.

그렇다면 왜 이 그림이 낭만주의라는 걸까? 우선 이 그림은 이전 그림들과 달리 색채가 밝고 아름답지 못하다. 우울하고 지친 분위기, 그리고 시신까지 뜯어먹어야만 했던 그 절박한 상황에 대한 분노가 탁한 색에서 고스란히 전해진다. 신고전주의자들은 아마도 이 그림을 본 순간 "어찌 이런 색깔을 썼나?" 하며 혀를 끌끌 찼을 것이다.

게다가 이 그림에서는 좀처럼 영웅을 찾아볼 수가 없다. 그다지 이성적이지도 않다. 깃발을 쳐들고 구조를 기다리는 한 남자의 모습에서 희망이라는 단어를 찾아볼 수는 있다. 그러나 이런 그림을 보았을 때 '그래, 열심히 기다리면 좋은 날이 올 거야!'라고 생각하기보다는 '아, 정말 처참하다! 저게 다 뭐야?'라는 감정이 앞서는 것이 사실이다.

생각할수록 끔찍한 일이 아닌가! 제리코는 낭만주의 화가답게 뗏목 안에서 벌어진 처참한 몸부림을 그려 그림을 감상하는 사람들마저 온몸을 부들부들 떨게 만들었다.

이 그림을 본 많은 사람은 "도대체 그 잘난 높으신 양반들은 뭐하고 있었단 말인가?"라며 흥분하기 시작했다. 사람들은 돈 많고 힘 있는 사람들이 자신만 살겠다고 가엾고 불쌍한 사람들의 생명줄이나 마찬가지인 밧줄을 끊어 버렸다는 사실도 알게 되었다.

또 실력도 없는 사람을 선장 자리에 앉혀 그 큰 배를 몰게 한 정부의 높은 관리들을 비난하기 시작했다.

신고전주의의 대가 다비드와 낭만주의의 아버지 제리코는 방법만 달랐을 뿐, 결국 그림을 통해 세상에 소리치려 했던 의도는 같았다. 다비드는 지나치게 개인화 되어 가는 사람들에게 우리가 살고 있는 이 사회의 문제점을 비판만 하지 말고, 전체의 행복을 위해 자신의 이기적인 감정을 억누를 줄도 알아야 한다고 외쳤다. 애국과 충성심, 그리고 이성적이고 현명한 판단으로 좀 더 나은 세상을 만들고자 한 것이다.

그에 비해 제리코는 개인의 행복과 자유를 억압하는 나쁜 정치인들과 자신의 살길만 찾는 지식인들이 사람들에게 "무조건 희생해라. 조국을 믿어라!"라고 떠드는 것만이 해결책은 아니라는 점을 그림을 통해서 이야기했다. 그 시대 사람들은 국가 전체의 이익도 중요하지만, 개인의 삶도 중요하다는 사실을 제리코의 그림을 통해서 충분히 느낄 수 있었을 것이다. 신고전주의 화가들과 낭만주의 화가들은 서로 싸우며, 자신의 그림이 더 훌륭하다고 주장했다. 그러나 결국 그들이 이야기하고자 한 것은 비슷했다. 더불어 사는 세상에서 우리가 꼭 지켜야 하는 소중한 것이 과연 무엇인지 찾아내자는 것이었다. 그리고 그 소중한 것을 각자의 방식으로 이해하고 표현해 낸 것뿐이다.

밉살스럽고 못난 왕을 그리다

프란시스코 데 고야

사진술이 발달하지 않았던 시절, 사람들은 자신의 존재를 알리기 위해 또는 후세에 남기기 위해 그림을 그렸다. 당연히 그림은 사진보다 조작하기가 매우 쉽다. 조작? 쉽게 말해서 실제보다 더 멋지게, 더 예쁘게 보이도록 꾸며 내기가 쉬웠다는 소리이다. 요즘 사진 역시 포토샵이라는 프로그램을 이용해 컴퓨터에서 많은 조작이 이루어진다. '뽀샤시 효과'라고 하여 주름투성이인 우리 할아버지의 피부를 십 대의 탱탱한 피부로 바꿀 수 있다. 또 깨순이라는 별명의 내 사촌 동생 주근깨도 한 방에 없애 버릴 수 있다.

우리는 학교에 제출하거나 여권 등을 만들기 위해서 가끔 동네 사진관을 찾아 사진을 찍곤 한다. 말하지 않아도 알아서 예쁘게 조작해 주는 사진관 아저씨는 정말 존경스럽기까지 하다. 반면 무자비할 정도로 사실적으로 찍는다는 소문이 난 사진관에는 사

람들의 발길이 점점 끊기게 된다.

사진관도 이러한데 한 나라를 다스리는 왕의 전속 화가들은 걱정이 참 많았을 것 같다. 아무리 봐도 못생기고 어떻게 고쳐도 흠투성이인 왕이나 왕비, 왕자와 공주의 얼굴을 대놓고 똑같이 그릴 수는 없었을 것이다. 그렇다고 해서 실제 모습과 전혀 다르게 그리면 "이게 누구 얼굴이야? 당신 대체 그림이란 거 그릴 줄이나 아는 거야?"라는 소리를 들을 게 뻔했으니 말이다. 만에 하나 운이 나빠서 괴팍한 왕이라도 만났다면 목숨마저 위태로웠을 것이다.

어떤 화가는 자신에게 그림을 주문한 귀족이 애꾸눈인 것을 감추기 위해 일부러 성한 눈이 있는 옆모습만 그리는 방법을 택하기도 했다. 어쨌거나 화가들은 자신에게 그림을 주문한 사람들 마음에 드는 초상화를 그리기 위해 고생깨나 하며 살았던 것 같다.

에스파냐의 프란시스코 호세 데 고야 이 루시엔테스(Francisco José de Goya y Lucientes, 1746~1828) 역시 왕궁의 전속 화가였다. 그가 모시던 왕은 카를로스 4세였는데, 에스파냐 역사상 가장 멍청하게 나라를 이끌어간 왕 가운데 한 명이었다. 에스파냐는 한때 신대륙을 정복하면서 엄청난 부를 누렸지만, 왕과 귀족의 타락으로 나라 꼴이 점점 엉망이 되어 갔다. 그 많던 돈은 다 어디론가 사라지고 나라 빚은 늘어만 갔다. 현명한 왕이라면 어려운 나라 사정 때문에 고심하며 잠 못 이룰 텐데, 카를로스 4세는 왕으로서 해야

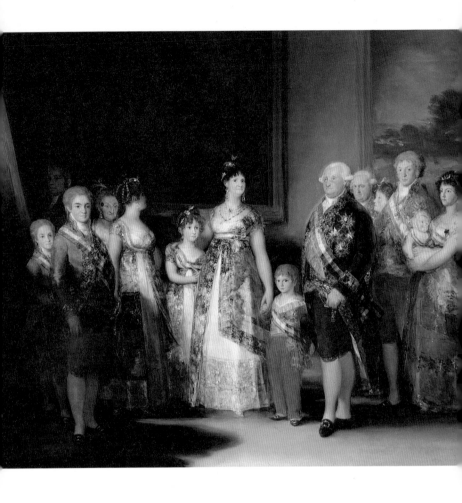

프란시스코 데 고야 〈카를로스 4세와 그의 가족〉
1800년, 캔버스에 유채, 336×280cm

에스파냐 왕족 일가의 표정을 전혀 아름답지 않게 그린 집단 초상화.
그림에 등장하는 인물들의 표정이 마치 유령 같은 느낌이다.
에스파냐 왕궁의 전속 화가였던 고야는 능력이 없는 왕족들의 모습을
이처럼 우스꽝스럽게 과장하여 비꼬듯 그려 놓았다.

할 기본적인 일조차 하기 싫어했다. 그는 왕비가 가장 아끼는 재상, 우리로 치면 영의정쯤 되는 고도이라는 사람에게 "당신이 나 대신 나라 좀 다스려 줄래?"라며 모든 것을 떠맡겨 버렸다. 그런데 우습게도 고도이는 왕비와 바람을 피울 정도로 행실이 바르지 못한 사람이었다. 프랑스에서는 혁명이 일어나고, 여러 사람이 힘을 모아 더 민주적이며, 더 부강한 나라를 만들기 위해 애를 쓰고 있었다. 그러나 에스파냐 왕궁 사람들은 '나 몰라라' 하며 자신들의 배만 불리고 있었던 것이다. 그런 왕의 초상화를 그리면서 고야가 겪었을 고통은 짐작하기 어렵지 않다. 물론 '나만 잘 먹고 잘 살면 되지 뭐.'라는 생각만 한다면, 그저 왕의 마음에 드는 그림이나 그려 주면 그만이었을 것이다. 그러나 그는 불의를 보면 참지 못하는 성격이었다.

자신의 속마음을 감추면서 그린 왕실 가족의 집단 초상화 〈카를로스 4세와 그의 가족〉을 보자. 언뜻 화려한 옷을 입은 왕가의 사람들이 우아하게 모여 있는 것처럼 보인다. 하지만 자세히 알고 보면 고야가 이 왕가 사람들을 그리 좋아하지 않았다는 사실을 알 수 있다. 먼저 그림의 정중앙을 왕비가 차지하고 있다. 이는 왕이 중심을 차지하고 있는 보통의 왕실 초상화와 다른 점이다. 바로 왕이 왕비에게 잔뜩 주눅들어 사는 모습을 표현한 것이다. 그렇다고 해서 왕비를 예쁘게 그린 것도 아니다. 입에 잘 맞지 않는 틀니 때문에 우스꽝스러워진 입 모양과 살찐 팔뚝을 무자비하

게 사실적으로 그렸다. 왕은 또 어떠한가? 당시 사람들에게 인기 없던 매부리코에, 얼굴도 술에 취한 것처럼 빨갛게 그려 놓았다.

왼쪽 귀퉁이에는 화가 자신의 모습이 그려져 있다. 모두 환한 빛을 받고 있는데 고야 자신만 어둠 속에 서 있다. 그러고는 이 바보 같은 왕가 사람들에게 아무 관심도 없는 듯한 표정을 짓고 있다. '왕족이 아니기 때문에 구석에서 빛도 받지 못하는 모습으로 그린 것일까?'라고 생각할 수도 있다. 그러나 다르게 생각하면 "당신들은 그 싸구려 티가 줄줄 흐르는 세상 속 사람이지만, 나는 당신들과 아주 다른 세계 사람이란 말이야."라고 주장하는 것일 수도 있다. 게다가 사람 수를 세어 보면 고야를 제외한 왕족이 13명이다. 그리지 않아도 되는 아기까지 그려 넣으면서 13이라는 숫자를 맞추어 놓았다. 잘 알려져 있듯, 서양 사람들은 우리가 숫자 4를 불길하게 생각하는 것처럼 13을 저주의 숫자로 생각한다.

그림을 너무 사실적으로 그려서 다른 왕족들의 초상화보다 자신들의 모습이 그다지 아름답지 않다고 생각했을 왕에게 고야는 무슨 말을 했을까? 아마도 "폐하, 요즘 그림은 옛날처럼 대상을 아름답게 미화하지 않습니다. 그건 너무 촌스럽잖아요. 있는 그대로의 모습, 자연스러운 모습을 그대로 그리는 것이 요즘 예술이랍니다. 사람들은 폐하가 예술에 대해 상당히 높은 취향을 가졌다면서 오히려 놀랄걸요?"라고 말하지 않았을까? 왕은 "어, 아주 좋아. 내가 예술을 좀 알지. 이런 그림도 좋은 그림인 거 당신이

말하지 않아도 다 알아."라고 답했을 것이다.

또 "그런데 왜 13명을 그렸나? 좀 불길한데……."라고 말하면 "아휴, 폐하. 14명 그렸잖아요. 저까지 포함해서 14명. 저처럼 사랑스러운 화가는 폐하의 가족과 다름없잖아요. 혹시 절 싫어하세요?"라고 너스레를 떨며 답하지 않았을까?

아무튼 적당히 잘 둘러댄 덕분에 고야는 왕실에서 쫓겨나지도 않았고 처형당하지도 않았다. 다만, 이 그림을 그린 이후 왕은 고야에게 웬만해서는 자신의 모습을 그리라고 하지 않았다. "이게 예술적이라니. 자칫 함부로 말했다가는 시대에 뒤떨어진 바보 취급을 당하게 생겼고, 그렇다고 해서 이렇게 멍청하게 그려지는 건 싫고……." 두 손으로 머리를 감싸 쥐며 끙끙 앓는 왕의 모습이 상상되지 않는가.

에스파냐 사람들의 조롱감이 되곤 했던 카를로스 4세가 물러나고 그의 아들이 왕위를 이었지만, 결국은 나폴레옹에게 나라를 빼앗기고 말았다. 그 시절 고야는 프랑스 사람들이 에스파냐 사람들을 잔인하게 처형하는 장면을 그려 〈1808년 5월 3일〉이라는 작품을 남겼다. 총살당하는 에스파냐 남자는 마치 예수 그리스도처럼 두 팔을 벌린 채 서 있다. 심지어 그의 두 손에는 예수가 십자가에 못 박혔을 때의 상처가 그려져 있다. 남자의 하얀 옷은 그가 그만큼 순수하고, 아무 죄 없는 사람임을 강조하고 있다. 피를 흘리며 죽어 가는 사람들, 차마 이 모습을 눈 뜨고 볼 수 없어 두

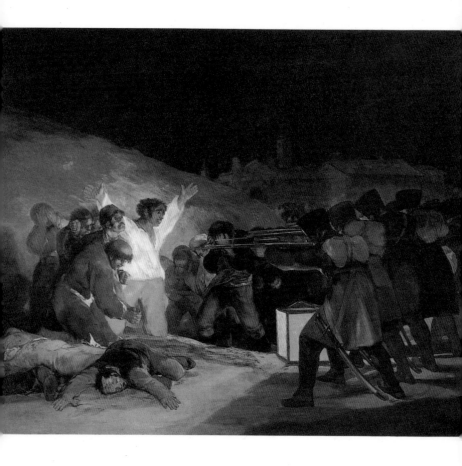

프란시스코 데 고야 〈1808년 5월 3일〉
1814년, 캔버스에 유채, 345×266cm

나폴레옹 군대가 마드리드의 시민을 학살한 사건을 그린 그림이다.
고야는 자신의 조국 에스파냐를 침공한 프랑스 군인들의 만행을 그림으로 고발했다.
고야는 자신이 살던 시대에 대해 진심으로 고민한 화가였다.

손으로 얼굴을 가린 사람들의 모습이 보인다. 그에 비해 총을 든 프랑스 군인들의 모습은 마치 로봇 병사 같다. 그들에게서는 인간에 대한 사랑이나 동정심이라곤 전혀 찾아볼 수 없다. 단지 살인하기 위해서 만들어진 기계 같아 보일 뿐이다. 멀리 교회의 모습도 보인다. 늘 우리를 구원하고, 지켜 줄 것이라고 믿었던 교회는 아무 말도 없다. 아마도 고야는 이 그림을 그리면서 "하느님, 왜 아무 말씀이 없으신가요?"라고 울부짖었을지도 모른다.

고야는 왕실의 전속 화가로 있으며 시키는 대로 그림이나 그리고 살아도 충분히 편안하게 지낼 수 있었을 것이다. 그러나 그는 자신이 속한 세상에 대한 관심과 애정을 한 번도 놓은 적이 없었다. 고야는 말년에 검은색으로만 이루어진 그림을 그리면서 세상을 어둡게 하는 인간들의 검은 마음을 표현하기도 했다. 그리고 무엇보다 '배워야 한다'는 메시지를 사람들에게 전하고자 했다. 세상 돌아가는 일을 모르고 그저 시키는 대로 당하고만 사는 것도 죄라고 생각한 것이다. 고야는 세상의 폭력과 어리석음을 고발하는 그림을 많이 발표함으로써 "그렇게 살지 말아야 한다. 그게 아니잖아!"라고 주장했다. 청각 장애가 있었던 고야는, 소리를 잘 들을 수 있으면서도 진실의 소리는 외면했던 어리석은 사람들에게 그림을 통해서 '깨어나라'고 외쳤다.

그림을 열심히 그렸을 뿐이지만

장 프랑수아 밀레

프랑스 파리를 대표하는 미술관 두 곳을 꼽으라고 하면 누구나 센강을 사이에 둔 루브르와 오르세 미술관을 이야기할 것이다. 강 북쪽의 루브르에는 이집트, 메소포타미아 등 고대 문명에서 부터 그리스 로마의 고전 미술, 중세, 르네상스, 매너리즘, 바로크, 로코코 미술, 그리고 이후의 신고전주의와 낭만주의의 작품이 전시되어 있다. 강 건너 남쪽에는 오르세 미술관이 있는데, 이곳에는 쿠르베의 그림과 모네, 마네 등의 인상주의 미술을 포함한 19세기의 많은 미술 작품이 전시되어 있다.

그림이나 미술에 대해 잘 모르는 사람들도 옛 왕궁이었던 루브르 미술관의 멋스러움과 아름다움에 감탄하곤 한다. 또한 왕궁 앞에 새로 만든 초현대식 유리 피라미드 앞에서는 사람들이 연신 기념 촬영을 하느라 분주하다. 루브르 미술관은 워낙 규모가 커

100

서 그 내부를 제대로 보려면 1년이라는 긴 시간도 부족할 정도라고 한다. 그만큼 많은 작품이 전시되어 있다는 말이다. 시간이 없는 사람들은 루브르의 겉모습만을 둘러본 뒤 미술관 안으로 들어가 몇몇 뛰어난 작품만 골라서 감상하곤 한다. 그 가운데 꼭 봐야 하는 작품으로 누구나 손꼽는 것이 바로 〈모나리자〉이다.

레오나르도 다빈치(Leonardo da Vinci, 1452~1519)가 그린 이 그림은 사실 이탈리아가 프랑스에 선사한 가장 큰 선물이라고 할 수 있다. 다양한 방면에 재능을 보였던 다빈치는 많은 연구와 발명에 몰두하느라 정작 그림 그릴 시간은 많지 않았던 모양이다. 그런데도 그의 그림 실력을 아깝게 생각한 이들이 그에게 그림을 부탁하곤 했다. "다빈치 씨, 뭐하시나? 내 얼굴 좀 그려 주지." "저, 지금 대포 만드는 중인데요." "다빈치 씨, 우리 가문을 위한 불후의 명작 하나 그려 줄래?" "저, 지금 비행기 막 완성 중인데요." 등등. 그림 그리는 것 말고도 시시콜콜 아는 것도, 재주도 많았던 레오나르도 다빈치는 누구에게도 얽매이지 않고 하고 싶은 공부를 마음껏 하는 게 소원이었을 것이다.

그때 프랑스의 왕 프랑수아 1세가 그를 불러들였다.

"하고 싶은 것을 하면서 살아. 네가 무엇을 하든 상관하지 않을 테니까. 내 초상화를 그려 달라는 부탁도 하지 않을게. 무엇이든 해도 좋아."

프랑수아 1세는 다빈치처럼 위대한 인물을 자기 곁에 두는 것

만으로도 나라의 위신이 선다고 생각한 것이다. 왕의 청에 따라 프랑스로 간 레오나르도 다빈치는 정말 편안하게 자신이 하고 싶은 일을 하면서 살 수 있었다. 그런 인연 덕에 다빈치가 숨을 거둔 후 〈모나리자〉가 자연스레 프랑스 땅에 남겨지게 된 것이다.

세월이 흘러 한 이탈리아 사람은 루브르 미술관에 전시되어 있는 〈모나리자〉 그림을 훔치기까지 했다. 그림을 그린 다빈치도 이탈리아 사람이고, 그림 속 여자도 이탈리아 사람인데 왜 프랑스 땅, 루브르에 그림이 있느냐는 것이 이유였다. 〈모나리자〉 때문에 루브르가 세상 사람들이 꼭 가 보고 싶어 하는 미술관이 되는 것이 못마땅했던 것이다.

루브르 미술관에 〈모나리자〉가 있다면, 오르세 미술관에는 〈만종〉이 있다. 우리나라 사람들도 장 프랑수아 밀레(Jean-François Millet, 1814~1875)의 〈만종〉을 꽤나 좋아한다. 한때는 할아버지들이 잘 다니는 이발소마다 이 그림의 복제품이 걸려 있을 정도였다.

오르세 미술관은 원래 기차역이었다. 1939년 복잡하고 시끄러운 기차역이 다른 장소로 옮겨진 뒤 한동안 방치되어 있었으나, 1984년 이 건물을 개조해서 지금의 아름다운 미술관으로 다시 태어났다. 많은 사람이 미술관으로 바뀐 기차역을 보기 위해 이곳을 찾고 있다.

'만종'은 저녁에 교회에서 울리는 종소리를 뜻한다. 그림 속 부부는 아마도 힘든 농사일을 하는 모양이다. 고단한 하루가 저물

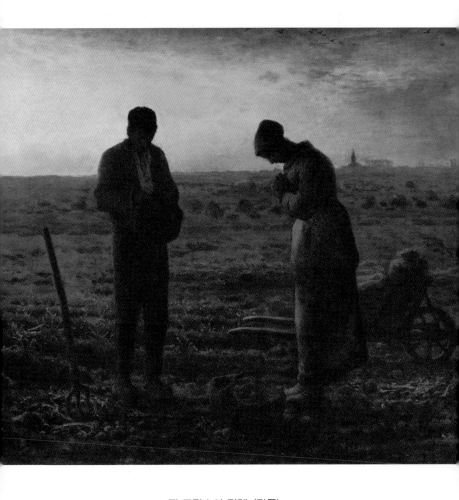

장 프랑수아 밀레 〈만종〉

1857~1859년, 캔버스에 유채, 66×55cm

하루 일을 마치고 교회에서 울리는 저녁 종소리에 맞추어
기도를 드리는 부부를 그린 그림이다.
밀레가 그린 풍경화 속 가난한 농부들의 모습은 이처럼 평화롭고 아름답다.
성실히 일하고 노력하는 이들이야말로 신화 속 신들이나 영웅들보다
더 위대할 수 있다는 것을 이 그림을 통해서 알 수 있다.

무렵, 교회에서 울려 퍼지는 종소리를 들으며 하느님께 감사의 기도를 드리고 있다. 밀레는 바르비종파 화가로 알려졌는데, 바르비종은 파리에서 조금 떨어진 시골 마을이다. 이곳은 당시 산업화로 탁해진 파리의 공기에 질린 많은 사람이 전원생활을 꿈꾸며 탈출하듯 몰려간 곳이다. 바르비종에 모인 화가들은 파리의 살롱에서 그다지 인정하지 않던 풍경화를 주로 그렸다. 앞에서 이야기한 것과 같이 당시에는 역사화라고 해서 영웅이나 신화, 그리고 성경의 인물들과 이야기들을 그려야만 좋은 작업을 했다고 인정받을 수 있었다. 말이 전원생활이지 시골 마을에서, 그것도 누구도 알아주지 않는 풍경화만 그리던 바르비종파 화가들은 끼니 걱정을 하며 살아야 할 정도였다.

밀레도 그런 사람들 가운데 한 명이었다. 어떤 때는 먹을 것을 마련하기 위해 마음에 내키지 않는 그림을 그려 팔기도 했다. 그러나 그는 자연 그대로 그리는 것을 너무나 좋아했다. 밀레는 다른 바르비종파 화가들과는 달리 자연 속에 늘 농부의 모습을 그려 넣곤 했다. 사람이 없는 풍경만을 그리기보다는 하루하루 열심히 살아가는 농부의 모습을 그림 속에 등장시키고 싶었던 것이다.

그림을 사고파는 상인을 화상이라고 한다. 예전에는 높은 자리에 있는 돈 많은 사람들이 화가에게 돈을 주고 그림을 그리게 한 다음 자신의 집에 걸어 놓는 것이 일반적이었다. 그러나 밀레가 살던 시대에는 화상들이 화가들의 그림을 산 다음 높은 가격으로

다시 다른 사람에게 그림을 되팔고는 했다. 밀레의 그림을 사들인 화상은 밀레를 선전하기 위해 갖은 애를 썼다. 그 가운데 하나가 밀레를 '위대한 농부의 화가'라고 소개하는 일이었다. 화상의 말에 따르면, 밀레는 가난한 농가에서 태어났고, 바르비종에서 어렵지만 당당하게 살아가는 농부들과 매우 친했으며, 그들을 너무나 사랑한 나머지 그림으로 그렸다는 것이다.

어쨌거나 농민 화가라는 칭호를 받으며 잘 나가던 밀레에게도 뜻하지 않은 시련이 찾아왔다. 프랑스의 정치인들은 밀레가 가난한 사람들을 그려 그들을 부추겨서 나랏일에 사사건건 트집을 잡는 데 앞장서는 것이 아닌가라는 의심을 했다. 그들은 밀레를 위험한 인물로 여기고 모든 일에 간섭하려고 들었다. 밀레는 "난 정치와는 아무 상관 없소. 신경 쓰고 싶지도 않소."라고 말했다고 한다.

사실 밀레의 말은 거짓말이 아니다. 화상이 뭐라고 말했든 밀레는 제법 부유한 농사꾼이었던 아버지 덕분에 큰 어려움 없이 자랐고, 농사일은 거의 해 보지도 않았다. 그러나 화가가 되어서는 자신의 그림을 사람들이 알아주지 않아서 고생을 많이 했다. 그러다 시골 마을로 내려와 살게 되었지만, 그렇다고 해서 그곳 농부들과 특별히 친하게 지낸 것도 아니다. 바르비종 마을의 농부들 입장에서 보면 밀레는 도시에서 내려온 깐깐하고 말수 적은 화가에 불과했다.

밀레가 살던 시대의 프랑스는 조용할 날이 없었다. 많은 지식인이 거리로 뛰쳐나와 사회의 불평등에 대해 목소리를 높였고, 뜻하지 않게 죽어 나가기도 했다. 그런데 밀레는 시골에서 조용히 아름다운 자연이나 그렸을 뿐이다. 농민들의 모습을 그렸다고는 하지만, 본인 스스로 밝힌 대로 그들을 위해서라기보다는 단지 그림 속 주인공이 늘 영웅이나 신화 속 신들인 것이 싫어서 농부를 그렸을 뿐이다.

그렇다면 밀레는 자신의 나라를 위해 아무 일도 하려 하지 않은 이기적인 화가일 뿐일까? 그건 아니다. 가볍게 생각하면 밀레는 남들이 나라를 위해, 민족을 위해, 정의를 위해 피를 흘리는 동안 화실에 틀어박혀 그림이나 그린 천하태평의 예술가였을 뿐이다. 하지만 그는 자신의 일에 최선을 다하면서, 나라와 민족을 위해 목숨까지 버린 이들 못지않은 일을 해냈다. 밀레가 가난한 농부를 그림 속 주인공으로 그림으로써 세상의 중심에는 귀족과 영웅이 아닌, 힘없고 소외된 사람들도 존재한다는 생각을 하게 만들었다. 앞에서 이야기한 쿠르베도 밀레와 비슷한 생각을 가졌는데, 이들은 서로에게 영향을 주었다.

한때 밀레의 〈만종〉은 돈 많은 미국인에게 팔린 적이 있었다. 그때 프랑스의 지식인들은 격분했다. 일반 시민들도 마찬가지였다. 그들은 "우리 나라의 위대한 미술품을 돈 때문에 미국에 팔다니!"라고 외쳤다. 이를 보다 못한 프랑스의 알프레드 쇼사르라는

사람이 그림을 팔 때보다 몇십 배나 비싼 돈을 지불하고 다시 사와 루브르 미술관에 기증했고, 나중에 오르세 미술관으로 옮겨졌다. 덕분에 이제 우리는 프랑스 하면 세계 어느 나라보다 예술을 사랑하고, 또 자기 나라 예술가에 깊은 애정을 가진 나라라고 생각한다.

밀레의 그림이 있어서 더욱 유명해진 오르세 미술관. 오르세가 있어서 더욱 멋있어진 파리. 그 도시를 보기 위해 몰려가는 사람들은 누구나 프랑스를 부러워한다. 밀레는 붓 하나로 프랑스를, 파리를, 그리고 오르세를 세상에서 제일 멋진 곳으로 만들었다.

3

내 삶은 비록 곤궁했으나

어떤 화가였을까?

화가들은 자신이 사는 시대에 맞추어 그림 그리는 방법을 여러 가지로 변화시킵니다. 그렇다고 해서 화가들이 단순히 '그림을 어떻게 그릴 것인가'만을 고민하는 것은 아닙니다. '무엇을 그릴 것인가'도 늘 생각합니다. 어떤 화가는 아무도 모르는 자신만의 이야기를 그리기도 합니다. 글을 잘 쓰는 사람들이 문학 작품으로 자신의 삶을 들려주듯, 화가들도 자신만의 아픔이나 슬픔을 그림을 통해 이야기합니다. 화가 자신의 삶을 묘사한 그림들을 이해하려면, 먼저 그 화가의 삶에 대해 알아야 합니다. 유난히 아프고 힘겨운 삶을 살아온 화가들의 그림을 만나 볼까요? 그냥 보면 잘 그린 그림이거나 조금 특이한 그림일 뿐이지만, 그들이 어떻게 살았는지를 알고 나면 그림의 느낌은 훨씬 달라집니다.

사랑하였으므로
진정 행복하였느니라

어떤 그림에는 한 사람의 인생이 담겨 있기도 하다. 바로 이중섭 (李仲燮, 1916~1956)의 그림들이 그렇다. 얼핏 보면 아이가 있는 한 행복한 가족이 나들이 길에 나선 듯 평온해 보이는 그의 작품 〈길 떠나는 가족〉이 사실은 뼈에 사무치는 아픔과 그리움으로 완성된 그림이라는 사실은 화가의 삶을 이해해야만 알 수 있는 부분이다. 이중섭, 그는 한마디로 말하면 그리움을 안주 삼아 눈물을 술처럼 마시며 산 사람이다.

잘생긴 청년 이중섭은 일제 시대 평안남도 평원에서 부유한 농가의 아들로 태어나 아무 부족함 없이 살았다. 그는 학창 시절부터 유난히 그림 실력이 뛰어나 미술 선생님의 도움으로 서양 미술을 배웠다. 그런 그에게도 참을 수 없는 분노가 있었는데, 그것은 바로 조선 땅을 차지한 일본인의 만행이었다. 당시 일본은 조

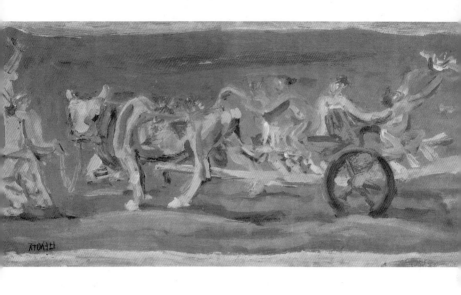

이중섭 〈길 떠나는 가족〉

1954년, 종이에 유채, 65×30cm

이중섭은 가족을 소달구지에 태워
따뜻한 남쪽 나라로 떠나는 모습을 상상해서 그렸다.
평화롭고 즐거워 보이는 이 그림에는
아내 마사코와 두 아들에 대한 간절한 그리움이 담겨 있다.

이중섭 〈흰소〉

1954년경, 종이에 유채, 42×30cm

평소 소를 무척이나 좋아했던 이중섭은
가끔 우직하고 성실한 소를 우리 민족에 빗대어 그리기도 했다.
화난 소는 마치 일제 강점기 일본의 만행에 대해
격분하는 우리 민족의 모습처럼 보인다.

선 땅을 차지한 것도 부족하여 아예 조선의 문화까지 모두 없애 버리려고 했다. 한글 사용을 금지하고, 이름마저 일본식으로 바꾸게 했다. 그러나 이중섭은 일부러 한글의 자음과 모음을 이용한 그림을 그리기도 했다. 그뿐만 아니라 그는 졸업 사진첩을 제작하면서 일본에 저항하는 그림을 그려 넣었다가 제작 자체가 취소당하는 일을 겪기도 했는데, 이는 일본인 입장에서 보면 미운털 그 자체였다.

일본에 대한 이중섭의 적개심은 멈추지 않았다. 이중섭이 다니던 학교는 비록 일본의 간섭을 받기는 했지만, 조선인 학교라는 자부심이 제법 대단했다. 이중섭은 학교에 대한 애정이 남달랐다. 그런 그가 어느 날 학교에서 방화범으로 몰린 사건이 발생했다. '학교에 불이 나면 일본 보험회사로부터 보험금이 나올 것이고, 그 돈으로 민족 최고의 학교를 다시 지을 수 있지 않을까?' 하는 다소 엉뚱한 생각에서 몇 명이 모의를 한 것이다. 이중섭은 그 모의에 참여는 했지만 실제로 불을 지르지는 않았고, 친구 한 명이 혼자서 일을 저질렀다고 한다. 그런데 용감무쌍한 의리의 청년 이중섭은 자신이 모든 죄를 뒤집어쓰려고 했다. 다행히 이런저런 상황을 파악한 선생님이 사건을 조용히 처리하기로 결정해 이중섭은 큰 벌을 면할 수 있었다.

'지피지기백전불태'라는 말이 있다. '상대를 알고 나를 알면 백 번 싸워도 위태롭지 않다.'는 말이다. 이중섭은 학교를 졸업한 뒤

일본으로 유학을 떠났다. 조선보다 선진국이었던 일본으로 건너가 더 발전한 문화를 배우기 위해서였다. 일본에 도착한 이중섭은 뛰어난 그림 솜씨로 일본인 미술협회에서 연이어 상을 받는 등 일본 미술계를 뒤흔들어 놓았다. 그 시절, 그는 같은 학교 학생이었던 마사코라는 일본 여인을 사랑하게 되었다. 사랑에는 국경이 없다고 했던가? 그가 정말 미워하고 분노한 것은 조선을 힘겹게 하는 몇몇 나쁜 일본인의 만행이었을 뿐, 일본 사람 전체를 증오한 것은 아니었다.

방학 동안 잠시 일본을 떠나 고향으로 돌아온 이중섭은 그녀에 대한 사랑으로 목말라했다. 그동안 마사코에게 보낸 그림 엽서를 보면 얼마나 그녀를 그리워했는지 충분히 짐작할 수 있다. 방학이 끝나 일본으로 건너간 이중섭은 유학 생활을 마치고 조선으로 다시 돌아왔다. 그 후 2년여 간 이중섭은 연인 마사코에 대한 그리움으로 하루하루 피가 마르는 듯했다. 마침내 1945년 해방되기 3~4개월 전 마사코가 온갖 고생 끝에 조선으로 건너와 그와 결혼

이중섭 〈사랑의 엽서〉
1940~1943년, 종이에 잉크

이중섭은 방학 동안 조선으로 돌아와 일본에 있는 연인 마사코에게 그녀를 향한 자신의 애틋한 사랑을 전하기 위해 이토록 아름다운 엽서를 만들어 보내곤 했다.

이중섭 〈그리운 제주도 풍경〉

1954년경, 종이에 잉크, 25×35cm

일본에 있는 가족에게 편지와 함께 보낸 그림.

비록 굶주림과 가난 때문에 힘들었지만, 그래도 가족이 함께 모여 살 수 있었던

제주도에서의 행복했던 그 시절을 생각하며 그린 그림이다.

식을 올렸다. 그리고 첫아이를 낳았는데, 아이는 태어나자마자 병으로 세상을 떠나고 말았다.

그때 이후로 이중섭의 삶은 이상하리만큼 아프고 고되게 꼬여만 갔다. 얼마 뒤 두 아이가 태어나 잠시나마 행복을 되찾는 듯했지만, 1950년 한국전쟁이 일어났다. 이중섭은 가족과 함께 부산, 제주도 서귀포까지 피난을 갔다. 그 시절은 다른 사람들에게도 마찬가지였지만 먹을 것도, 잘 곳도 마땅치 않았다. 이중섭은 그 고된 시절 바닷가에 나가 게와 물고기를 잡아서 끼니를 해결했다. 세월이 흐른 뒤 사람들은 "선생님 그림에는 왜 그렇게 게가 많이 나오는 거죠?"라고 물었다. 그는 웃으며 "아무리 가난하고 힘들어도, 그나마 가족이 함께 있던 그 행복한 시절에 가장 많이 먹은 것이 게였으니까요. 그리고 우리가 너무 많이 잡아먹은 게들에게 좀 미안한 마음이 들어서……"라고 답했다.

사랑하는 이들과 함께였으니 행복이라 말했지만, 공산주의자들의 땅이 된 이북에서 재산을 모두 빼앗긴 채 남한으로 피난 온 그의 삶이 얼마나 힘들었을지 짐작하고도 남는다. 엎친 데 덮친 격으로 아내마저 병이 들고 말았다. 더 이상 손을 쓸 수 없었던 이중섭은 아내와 두 아이를 일본으로 보내기로 결심했다. 전쟁 상태라 일본은 조선에 남아 있던 일본인들을 보호하기 위해 부랴부랴 손을 썼고, 그 틈에 마사코는 두 아이와 함께 일본으로 건너갈 수 있었다.

그날 이후 혼자 남은 이중섭은 지독한 외로움과 가난에 치여 살아야만 했다. 곧 굶어 죽을지언정 그림에 대한 열정을 버릴 수 없었던 화가 이중섭은 도화지 살 돈이 없어 담뱃갑 속지인 은박지에다 그림을 그리기도 했다. 그러던 어느 날 딱한 사정을 보다 못한 여러 친구가 힘을 모아 그를 일본으로 보내 주었다.

이중섭은 생이별 후 딱 한 번 일본을 방문해 가족을 만났다. 가족과 함께 짧지만 애틋한 시간을 보내고 난 뒤 무슨 일이 있어도 성공하겠다는 다짐을 했을 것이다. 그러나 새롭고 독특한 그의 그림 세계를 인정해 주는 이는 많지 않았다. 게다가 전쟁 직후라 그의 그림이 아무리 마음에 들어도 선뜻 큰돈을 내고 살 사람조차 없었다. 작은 골방에 누워서 "그림만 팔리면, 그림만 팔리면"이라고 되뇌며, 가족을 다시 조선으로 데려오는 꿈을 꾸던 이중섭은 결국 정신분열증까지 앓게 되었다. 그러고는 굶주림과 여러 병으로 인해 쓸쓸히 죽어 갔다.

그래서이다. 이런 그의 삶을 알고 난 후 그림을 보면 그림 속 아이들이 아무리 즐거워 보여도, 그림 속 남자가 아무리 천하태평으로 편해 보여도, 그림 속 여인이 아무리 여유로워 보여도 그들은 모두 슬퍼 보인다. 아마도 이중섭은 쿨룩거리며 떨리는 손으로 이런 그림들을 그린 뒤 성냥팔이 소녀가 마지막 남은 성냥 하나를 켜 달콤한 꿈에 빠져들 듯이 깊은 단잠에 빠져들었을 것이다. 그날 꿈속에서 이중섭은 뚝심 좋고 맷집 좋고, 무엇이든 해

이중섭 〈은지화〉

1950년경, 부분 그림

1950년 남으로 내려온 이후 세상을 떠날 때까지 집중적으로 제작된 것이다.
물감과 도화지 살 돈조차 없을 정도로 가난했던 이중섭은
담뱃갑 속의 은박지를 뾰족한 것으로 긁어내는 방법으로 은지화를 그렸다.
이중섭의 많은 그림에서 볼 수 있듯이 은지화 작품에서도
아내와 두 아이에 대한 깊은 그리움을 느낄 수 있다.

결하며 이겨 낼 수 있는 황소로 변해 사랑하는 가족을 자신의 힘으로 끌어당겼을 것이다. 절대로 헤어지지 않는 그 천국 같은 공간에서 사랑하고 또 사랑하는 아내와 두 아들을 넓은 가슴으로 안고, 눈물이 스며들 틈 없는 호탕한 웃음을 터뜨렸을 것이다.

그가 마지막으로 찾은 평온은 결국 그림 속에 있었던 셈이다.

그래도 그는 이렇게 생각하지 않았을까? '사랑하였으므로 진정 행복하였느니라.'

세상으로 나가기 위해
그림 속으로 들어가다

앙리 드 툴루즈 로트레크

프랑스의 화가 앙리 드 툴루즈 로트레크(Henri de Toulouse-Lautrec, 1864~1901)는 성인이 된 뒤에도 키가 152센티미터 정도밖에 되지 않았다. 그리고 그의 등은 굽어 있었다. 무슨 일이 있었던 것일까?

로트레크는 프랑스의 유명한 귀족 가문에서 태어났다. 그는 승마와 사냥, 그림 그리기를 즐기는 멋쟁이 아빠와 인내심과 상냥함을 잃지 않는 품위 있는 엄마를 둔 부러울 것 없는 부잣집 아들이었다. 그런 그가 어린 시절 사고로 몇 번 넘어지더니 두 다리가 영원히 자라지 않는 관절쇠약증이라는 병에 걸리고 말았다. 그 병이 멀쩡한 뼈마저도 약하게 만들어 등까지 점점 굽게 만든 것이다. 놀다가 넘어지지 않는 아이는 없다. 그가 그런 병에 걸린 것은 아마도 유독 약하게 태어났기 때문일 것이다.

상상해 보라. 다리가 자라지 않는다. 다른 친구들은 키가 쑥쑥

크는데, 어느 순간부터 상체만 자란다. 그냥 키만 작은 것이 아니라 병 때문에 몸이 이상하게 변한다. 조금만 무리하면 여기저기가 아프다. 어떤 마음이 들까? 철없는 아이들은 분명히 로트레크가 집 밖으로 나올 때마다 킥킥거리며 놀려 댔을 것이다. 또 집안의 어른들은 로트레크만 보면 고개를 설레설레 흔들며 우울한 표정을 지었을 것이다.

세상으로 나가고 싶었지만, 그럴 수 없었던 로트레크는 그림 속으로 숨어 버렸다. 그는 외롭고, 지치고, 슬플 때마다 붓을 잡았다. 하지만 그림만으로는 자신의 슬픈 처지를 달랠 수가 없었다. 마침내 그는 집을 떠나 방황하기 시작했다.

집을 떠나 파리에 도착한 로트레크는 술집을 자주 찾으며 술에 취해 살았다. 하지만 붓을 놓지는 않았다. 로트레크는 파리의 술집에서 일하는 사람들의 모습을 그림에 담았다. 그의 눈에는 가난 때문에 어쩔 수 없이 남들에게 손가락질 받는 일을 하는 여자들의 모습이 특히 더 가여워 보였다. 어쩔 수 없이 그런 삶을 살아가는 그녀들의 모습이나 장애인이 된 채 방황하는 자신의 모습이 크게 달라 보이지 않았던 것이다. 로트레크는 아예 허락을 받고 술집에서 생활하기도 했다. 그 시절 그린 그림 가운데 하나가 〈침대에서〉이다. 얼핏 보면 2명의 남자가 잠든 것 같지만, 사실은 두 여자가 침대에 누워 있는 것이다. 그녀들은 하루 종일 술을 나르고, 술 취한 손님들을 상대하며 고단한 하루를 보낸 뒤 청소를

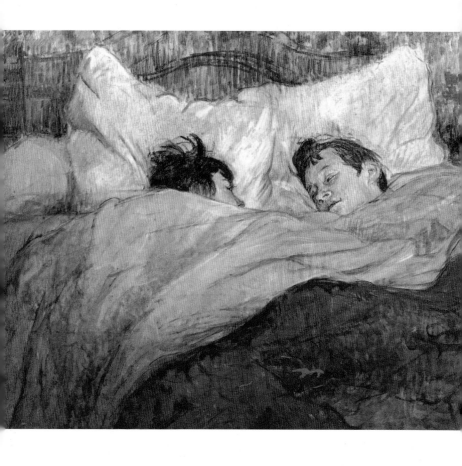

앙리 드 툴루즈 로트레크 〈침대에서〉

1893년, 목판에 유채, 71×54cm

가난에 찌든 두 여인이 힘든 하루의 일을 끝내고 단잠에 빠져 있다.
로트레크는 가난한 민중과 함께 생활하면서
그들을 자신의 그림 속에 담곤 했다.

마치고 곤히 잠들어 있다. 그런데 머리 모양이 꼭 남자 같다. 그 시절 파리에서는 여자들의 곱고 탐스러운 머리카락으로 만든 가 발이 유행이었다. 가난한 그녀들은 머리카락마저 잘라서 팔아야 했던 것이다. 결코 예쁘게 그린 그림은 아니지만, 속사정을 알고 보면 그림 속 여인들이 단잠을 푹 잤으면 하는 마음이 절로 들 정 도로 애틋하다.

로트레크는 파리 사람들이 즐겨 찾던 카바레의 모습도 자주 그 렸다. 그 시절 파리의 카바레는 오늘날 연예인의 공연 무대와 비 슷했다. 노래나 춤, 연기 등에 뛰어난 스타들이 카바레의 무대에 서 공연을 하며 손님을 모았고, 텔레비전이 없던 그 시절 사람들 은 주로 입소문을 통해 스타들의 소식을 접하곤 했다. 카바레 관 계자들은 요즘의 광고처럼 로트레크를 통해 자신들의 공연 소식 을 포스터로 제작해 선전하기도 했다. 로트레크는 당시 파리에서 가장 인기 있었던 물랭루즈를 위해 많은 양의 포스터를 그렸다.

흔히 미술을 구분할 때 아름다움만을 추구하는 미술을 '순수 미술'이라고 한다. 또 광고나 디자인 등 상업적인 용도의 미술을 '상업 미술'이라고 한다. 로트레크의 포스터 제작은 상업 미술 발 달에 큰 역할을 한 셈이다.

로트레크는 포스터든 순수한 그림이든 사진처럼 똑같이 그리 는 것을 좋아하지 않았다. 그는 사람들의 특징을 잡아 단순하고 도 간결하게 표현하기를 좋아했다. 가끔 로트레크는 여자 가수나

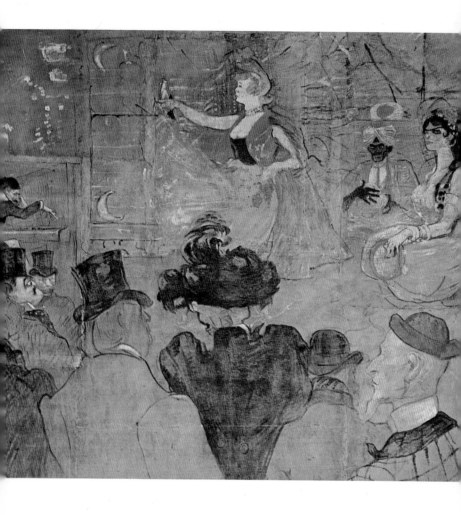

앙리 드 툴루즈 로트레크 〈춤추는 라 굴뤼〉

1895년, 캔버스에 유채, 308×285cm

일자리를 잃고 쫓겨난 친구의 거리 공연을 위해 급하게 완성한 그림이다.
로트레크는 어려움 속에서도 사람에 대한 사랑과 우정을
소중히 간직할 줄 아는 사람이었다.

무용수들을 아름답지 않게 그려 항의를 받기도 했다. 그녀들이 "내가 이렇게 못생겼어요?"라고 말하면, "당신 원래 그렇게 못생기지 않았소?"라고 삐딱하게 대꾸하곤 했다. 대답은 삐딱했지만, 로트레크는 옛날 옛적 화가들처럼 사람을 아름답고 이상적으로 표현하는 미술 따위에는 관심이 없었던 것이다.

로트레크가 그린 물랭루즈의 모델 가운데 라 굴뤼라는 가수 겸 무용수가 있었다. 라 굴뤼라는 이름은 본명이 아닌 예명으로, '먹보'라는 뜻이었다. 아마도 한창 시절에 그녀는 통통한 매력으로 사랑을 받았던 모양이다. 그런데 그녀는 많이 먹는 습관 때문에 살이 너무 쪄서 무대에서 퇴장당하고 말았다.

물랭루즈에서 나온 라 굴뤼는 시장 바닥을 떠돌며 천막을 쳐 놓고 노래를 불렀다. 그때 로트레크는 그녀를 위해 무대에 세울 작은 칸막이에 그림을 그려 주었다. 그것도 무대를 빨리 만들어야 한다는 그녀의 요청으로 급하게 그림을 그렸다. 어지간한 화가 같았으면 그릴 시간이 촉박한 그림은 아예 그리려고 하지도 않았을 것이다. 왜냐하면 급하게 그리다 보면 아무래도 수준이 떨어질 것이고, 수준이 떨어지면 훗날 사람들이 "그 화가 그림은 형편없어!"라고 수군거릴 것이 뻔했기 때문이다. 그러나 로트레크는 우정 하나로 라 굴뤼를 위해 그림을 그려 주었다.

로트레크가 카바레 사람들을 단순히 그림의 모델로만 생각한 것이 아니라 진심으로 염려하고 격려했기 때문에 이런 그림을 그

릴 수 있었을 것이다. 거리를 떠도는 보잘것없는 라 굴뤼였지만, 그 우정 덕분에 그녀는 로트레크라는 유명한 화가의 그림 속에 남아 두고두고 후세 사람들에게 자신의 존재를 알리고 있다.

로트레크는 귀족인 부모와 친척들로부터 많은 비난을 받아야 했다. 이미 가족에게는 그가 장애인인 것만으로도 큰 상처였다. 그런데 술집이나 카바레를 떠돌며 그곳 여자들 그림이나 그리고 있으니 집안 망신을 시키고 다닌다는 소리를 귀가 따갑도록 들어야 했다. 그는 자신이 처한 상황을 이겨 내기 위해 많은 노력을 했지만 늘 역부족이었다. 괴로운 정신은 그를 병들게 했고, 결국 정신 병원에 입원한 로트레크는 서른일곱 살이라는 젊은 나이에 세상을 떠나고 말았다.

로트레크는 장애가 있었고 그로 인한 차별에 시달렸지만, 그 누구보다도 뛰어난 그림을 남겼다. 그의 그림 속에는 누구도 거들떠보지 않던, 고단하고 힘겨운 삶을 살았던 그 시대의 이름 없는 사람들이 묵묵히 존재한다. 로트레크와 그들은 앞으로도 오랫동안 사람들 가슴속에 살아 숨 쉴 것이다.

슬프고도 고통스러운 '마음'을 그리다

빈센트 반 고흐

빈센트 반 고흐(Vincent Van Gogh, 1853~1890)의 그림 중에는 무려 1000억 원이 넘는 작품도 있다. 정말 '어어어~억!' 소리가 난다. 사실 얼마나 큰돈인지 실감이 나지 않는다. 물론 가격이 높다고 해서 고흐의 그림이 최고라는 말은 아니다. 다만 그만큼 고흐의 그림을 세상 사람들이 값지게 생각한다는 사실만큼은 인정해야 할 것 같다.

그런데 정작 고흐 자신은 살아 있는 동안 딱 한 점의 그림만, 그것도 아주 싼값에 팔았다고 한다. 그는 800여 점의 유화와 700여 점의 데생을 그렸다. 그렇다면 그 많은 작품 가운데 오직 한 작품만 팔았다는 것은 물감 값도 벌지 못했다는 이야기가 아닌가? 그렇다. 고흐는 물감을 살 돈조차 벌지 못했다. 생활비와 그림 그리는 데 드는 모든 비용은 동생 테오가 마련해 주었다. 그

러나 테오 역시 부자가 아니었다. 테오는 화가들의 그림을 사다가 일반 사람들에게 되파는 화상이었는데, 장사가 잘 안 될 땐 자기 식구 먹이기도 힘든 평범한 가장이었다.

때로 신은 너무 공평해서 가혹하기까지 하다는 생각이 들 때가 있다. 고흐의 그림은 어느 누구도 흉내 낼 수 없을 만큼 위대하다. 지금 사람들은 그의 그림을 보면서 "어쩌면 저렇게 그릴 수가 있을까!"라고 놀라워한다. 그러나 천재 화가 고흐는 그림 그리는 일 말고는 제대로 할 줄 아는 것이 하나도 없었다. 신은 그에게 위대한 예술 능력을 준 반면, 그 밖의 재능은 주지 않았던 것이다. 어찌 보면 공평하고, 또 어찌 보면 너무 가혹하다.

제법 괜찮은 화랑에서 일했지만, 성격에 맞지 않아 그만두어야 했던 일. 작은 마을의 목사였던 아버지의 영향으로 목회자의 꿈을 꾸었지만 신학 학교 시험에 낙방한 일. 전도사가 되어 탄광촌으로 가 그곳의 가난한 사람들을 힘껏 도왔지만, 너무 과격하다는 이유로 그 일마저 금지당했던 일. 사랑하는 여인에게 마음을 고백했지만 냉랭한 거절의 말을 들어야 했던 일. 어느 것 하나 제대로 풀리는 일이 없던 그였다.

고흐는 모든 것을 포기하고 그림을 그리기 위해 부모님이 계신 집으로 돌아왔다. 그러나 가족들과도 사이가 좋지 못했다. "넌 왜 하는 일마다 그 모양이야!"라는 부모님의 화난 목소리가 들리는 듯하지 않은가? 그나마 그를 이해해 준 사람은 동생 테오뿐이

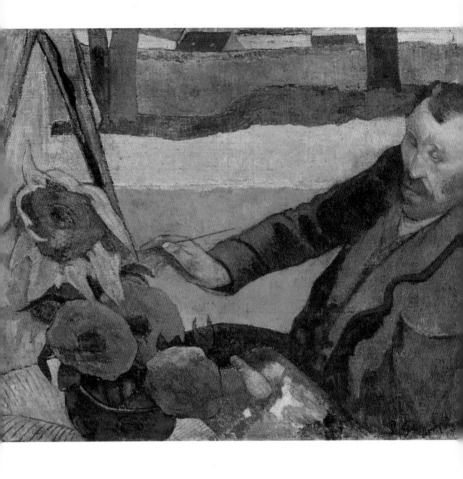

폴 고갱 〈해바라기를 그리는 반 고흐〉

1888년, 캔버스에 유채, 91×73cm

강렬한 색상의 해바라기를 자주 그렸던
고흐의 모습을 고갱이 그린 그림이다.

었다. 그런 테오도 가끔은 사는 게 힘들어 형에게 잔소리를 하곤 했다. 그래도 테오는 자신이 일하는 파리로 무작정 찾아온 고흐를 위해 최선의 노력을 다했다. 하지만 고흐는 빡빡한 도시 생활에 적응하지 못했다. 결국 그는 테오에게 부탁하여 프랑스 남부의 아를이라는 마을로 내려가 그림을 그렸는데, 그곳에서조차 아무도 그의 작품에 관심을 가져 주지 않았다.

고흐는 화가들이 모여 사는 공간, 아무것도 신경 쓰지 않고 오직 그림에만 몰두할 수 있는 예술촌 건설을 꿈꾸었다. 이번에도 테오가 그를 도왔다. 고흐만큼이나 그림에 빠져서 가족까지 버리고 화가가 된 고갱에게 형이 있는 곳으로 내려가 함께 그림을 그려 달라고 부탁을 한 것이다. 고갱은 테오의 부탁을 거절할 수 없어 아를로 내려갔다. 하지만 둘은 그림에 대한 이해가 서로 달랐고, 또 사는 방식마저 너무 달라 싸움이 끊이지 않았다. 급기야 더는 참지 못한 고흐가 자신의 귀를 잘라 버리는 소동까지 일어났다.

그 일이 있은 뒤부터 고흐는 정신 병원을 오가며 생활했다. 그는 병이 너무 위독해 물감을 씹어 삼킬지 모르니 그림도 그리지 말라는 의사의 말을 들으면서도 수많은 작품을 남겼다. 실제로 그가 그림에만 전념했던 기간은 약 5년으로, 800점의 유화가 대부분 이때 완성된 것을 보면 그가 얼마나 그림에 몰두했는지 알 수 있다. 어쩌면 그를 병들게 한 것도 그림이지만, 그나마 살아 숨

빈센트 반 고흐
〈책과 양초가 놓인 고갱의 의자〉
1888년, 캔버스에 유채, 73×91cm

고갱이 애용하던 팔걸이의자에 고흐 자신
이 좋아하던 소설책과 불 켜진 양초를 놓
고 그린 그림. 고흐는 이 그림에서 어두운
색조와 양초로 고갱의 빈자리를 표현하고
자 했다.

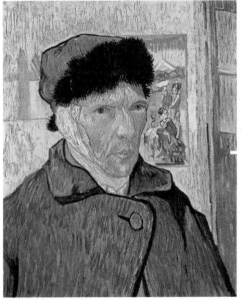

빈센트 반 고흐
〈귀에 붕대를 감고 있는 자화상〉
1889년, 캔버스에 유채, 49×60cm

자신의 귀를 자르는 소동을 벌인 뒤 그린
그림. 고흐는 자화상을 많이 그렸는데, 이
는 돈이 없어 모델을 구하기 어려웠기 때
문이기도 하다.

쉽게 해 준 것도 그림이었던 모양이다.

고흐는 점점 지쳐 갔다. 발작은 계속되었고, 어렵게 사는 동생에게 계속 신세를 져야 하는 자신이 더는 견딜 수 없었다. 살아가는 내내 아프고 외롭고 슬펐던 그는 결국 오베르라는 마을에서 권총으로 자살해 생을 마감하고 말았다. 이 역시 정신질환이 가져온 발작이었다. 죽기 전 잠시 의식이 돌아온 고흐는 동생에게 "산다는 것, 그 자체가 고통인 것 같아."라는 말을 남겼다고 한다.

살아 있는 동안 그림 값이 지금의 1000분의 1만 되었어도 그는 그렇게 쓸쓸히 죽어 가지는 않았을 것이다. 지금은 세계의 유명한 미술관들이 앞다투어 그의 그림을 한 점이라도 더 전시하기 위해 애를 쓴다. 그가 남긴 유화 800여 점과 데생 700여 점은 세계 유명 미술관에 뿔뿔이 흩어져 있다. 이처럼 인기 최고인 그의 그림을 왜 그 당시에는 아무도 거들떠보지 않았을까?

그것은 고흐가 너무 시대를 앞서가는 화가였기 때문이다. 당시 사람들의 눈에는 그의 그림이 낙서에 가까워 보였다. 제대로 된 형태도 없고, 선이 온통 거칠고 꾸불꾸불한데다가 색감이 너무 강렬해 눈이 부실 정도였다. 게다가 물감 값조차 벌지 못한 그가 화폭에 발라 놓은 물감 덩어리를 보면 그것은 그린 게 아니라 거의 물감을 붙여 놓은 수준이었다. 고흐는 눈에 보이는 풍경이나 사물, 사람들을 군이 세세하고 정확하게 그리려고 하지 않았다. 그보다는 그것들을 바라보고 있는 자신의 마음을 그리고자 했다.

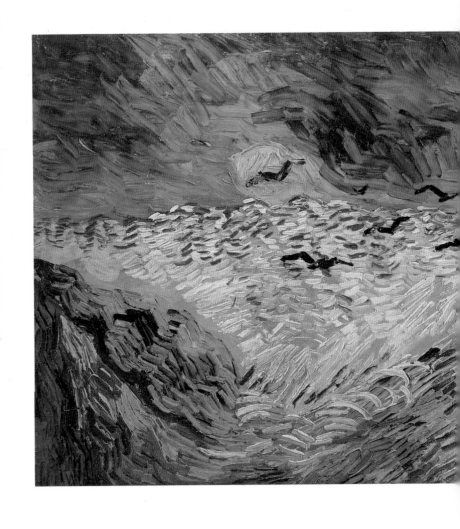

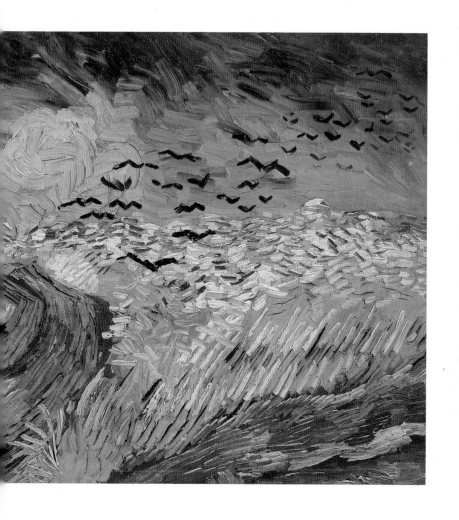

빈센트 반 고흐 〈까마귀가 나는 밀밭〉
1890년, 캔버스에 유채, 103×51cm

고흐가 밀밭 언저리에서 스스로 목숨을 끊기 전에 그린 그림이다. 단순한 구도와 강렬한 색상으로 처리된 이 그림은 그저 까마귀가 나는 넓은 들판의 풍경을 그렸다기보다는 어려운 삶을 살아야 했던 고흐 자신의 슬프고도 화난 '마음'을 표현한 것으로 볼 수 있다.

그는 때로는 거칠고, 때로는 너무나 외롭고, 때로는 자신을 알아주지 않는 세상에 대한 터질 것 같은 분노를 그린 것이다.

　오늘날엔 아무도 고흐가 그린 그림을 보고 "밀밭이 정말 밀밭처럼 보이네요." "까마귀가 정말 까마귀처럼 보이네요."라면서 감동하지 않는다. 우리가 그의 그림을 사랑하는 이유는 그의 그림 앞에 서면 막연하지만 슬프고도 고통스러운 그의 마음이 보이는 듯하기 때문이다. 어쩌면 울고 있는 사람의 '모습'은 그리기 쉽다. 눈가에 눈물 몇 방울 그려 넣고 손에 손수건 들고 있는 모습만 그리면 된다. 하지만 울고 싶은 그 사람의 '마음'은 어떻게 그려야 할까? 우리는 그 속마음을 '내면'이라고 한다. 고흐는 자신의 내면을 그리고자 했고, 너무나 아름답게 그려 냈다. 하지만 그 시대 사람들은 내면을 그림으로 표현하는 것은 불가능하고, 의미 없는 일이라고 생각했다. 불행히도 고흐의 그림을 이해하는 사람은 그가 죽고 난 뒤 한참 뒤에 나타났다. 그는 시대를 너무 앞서갔다. 시대가 알아주지 못한 천재, 고흐는 그래서 고독했다.

비뚤어진 집에 살아도
세상이 나를 버려도

김정희

"잘살 때나 곤궁할 때나 변함없는 그대의 정이야말로 세한송백의 절개가 아니고 무엇이겠는가." 이것은 추사 김정희(金正喜, 1786~1856)의 작품 〈세한도〉에 적힌 글귀 가운데 하나이다.

살다 보면 좋은 일만큼이나 나쁜 일도 많이 일어난다. 대부분의 책은 착하게, 성실하게 살면 모두 행복해진다고 말한다. 하지만 그렇지 않을 때도 있다. 수학 시험 100점을 목표로 인터넷 게임도 끊고, 무거운 눈꺼풀을 억지로 밀어내며 열심히 공부했건만 황당한 문제가 나왔을 때 느끼는 좌절감. 이렇게 열심히 공부했으면 최소한 아는 문제만 시험에 나오거나 아니면 콩쥐를 도와주던 두꺼비나 백설공주를 도와주던 난쟁이들이라도 나타나 시험문제를 바꿔 주기라도 해야 하는 거 아닌가? 그런데 그런 일은 절대로 일어나지 않는다.

이런 시시한 일 말고도, 나라를 위해 목숨까지 바칠 정도로 살았지만 그 참뜻이 전혀 통하지 않을 때도 있다. 이기적으로 자신의 행복만을 좇으며 살지도 않았는데, 왜 세상은 이리도 가혹할까? 이럴 때는 정말 세상이 싫어진다. 그래도 사람들이 열심히 살아가는 이유는 작지만 소중한 우정과 깊고 따뜻한 사랑이 가져다주는 믿음 덕분에 늘 위로받을 수 있기 때문이다.

옛날에 유난히 친구를 좋아하여 늘 밖으로 돌기만 하는 아들이 있었다. 어느 날 아버지는 그런 아들에게 정말 '좋은 친구'란 어떤 사람인가를 알려 주기 위해 숙제를 하나 냈다. 아버지는 아들에게 죽은 돼지를 거적으로 둘둘 말아 어깨에 멘 뒤 친구에게 "내가 사람을 죽였는데, 도와 달라."고 부탁해 보라고 했다. 하루만 만나지 못해도 입안에 가시가 돋을 것 같은 친구. 요즘 식으로 말하면 엄마 몰래 피시방 갈 때 온 힘을 다해 핑곗거리를 만들어 주고, 때로는 사이버 머니가 없어서 세상에 대한 울분으로 고개를 숙인 채 흐느끼고 있는 나에게 선뜻 돈을 빌려 주는 의리파 친구이다. "날 뭘 믿고 돈을 빌려 주니? 내가 내일 당장 전학이라도 가면 어떡하려고?"라는 내 말에 "넌 전학을 가도 내 돈은 갚을 진정한 친구야."라며 나를 철석같이 믿어 주는 진정한 친구 말이다.

아들은 죽은 돼지를 거적에 싸 둘러메고 그처럼 의리 있는 친구들을 찾아가 도움을 청했다. 그런데 뜻밖에도 친구들은 하나같이 고개를 설레설레 흔들며 문 닫기에 바빴다. 이곳저곳을 헤매

던 아들은 평소 아무리 "놀아줘!"라고 외쳐도 치사하게 혼자 학원 버스에 올라타는 '김범생' 같은 친구를 마지막으로 찾아갔다. "에이, 이번에도 거절당하겠지만 한번 물어나 보자. 이런 경우 사람들은 밑져야 본전이라고 하더라." 그런데 뜻밖에도 별로 친하지 않다고 생각했던 그 친구가 한숨을 한 번 푸욱 내쉬더니, 그가 둘둘 말아 온 거적때기를 집 안으로 들여놓고는 먹을 것을 주며 안심부터 시키더라는 이야기이다.

역시 사람은 어려울 때 그 진가가 드러나기 마련이다. 큰일 없이 마냥 즐거울 때에야 주변에 사람들이 들끓기 마련이다. 하지만 무엇을 부탁하고 의지해야 할 순간이 왔을 때 한결같이 고개를 끄덕여 줄 친구는 평생을 가야 한 명 아니면 둘, 어떤 이는 죽을 때까지 그런 친구를 만나지 못하는 경우도 있다.

김정희가 〈세한도〉를 그리던 시절은 그의 인생에서 가장 힘든 날들이었다. 그는 사대부 양반집 자손으로, 당시 선진국이었던 중국에서 앞선 문화를 배우고 돌아온 깨인 인물이었다. 게다가 그는 과거에 급제하여 암행어사를 거쳐 이조 참판이라는 높은 벼슬까지 지냈다. 시와 학문에 능하고, 그림과 서예에도 남달리 뛰어났던 김정희는 누가 보아도 부러움 그 자체였다. 그러나 이렇게 모든 일이 술술 풀리던 그에게도 뜻하지 않은 시련이 찾아왔다.

나랏일을 보던 높은 양반들끼리 서로 싸우다가 엉뚱하게 불똥이 김정희에게로 튄 것이다. 그로 인해 김정희는 억울하게도 9년

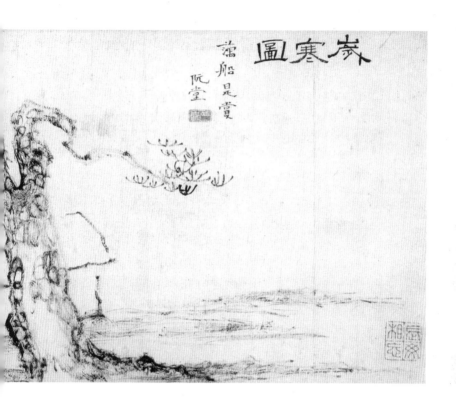

김정희 〈세한도〉

1844년, 종이에 수묵, 69×23cm

조선 후기의 서화가 김정희가 그린 그림이다. 김정희는 자신이 힘들 때 위험을 무릅쓰고 의리를 지켜 준 제자 이상적에 대한 감사의 마음으로 이 그림을 그렸다.

동안 멀고도 먼 제주도에서 귀양살이를 하게 되었다. 말이 9년이지, 유치원에 다니던 아이가 고등학생이 될 때까지 제주도에서 꼼짝도 하지 못하고 살아야 한다고 생각해 보라. 지금이야 못 가서 안달인 제주도이지만, 당시엔 세상 끝처럼 멀게 느껴진 곳이었다. 텔레비전도 없고, 게다가 인터넷도 없는 곳에서 9년이라니, 이쯤 되면 사는 게 사는 것 같지 않았을 것이다. 특별히 잘못한 일도 없는데, 그토록 오랜 시간을 홀로 보내야 했던 김정희의 분노는 짐작하고도 남는다.

어쩌면 그 무엇보다 그를 괴롭힌 것은 바로 하나둘씩 자신의 곁을 떠나는 이들에 대한 슬픔이었을 것이다. 부귀영화를 누리던 시절, 저마다 찾아와 우정을 다짐하던 이들은 그가 제주도에 있는 동안 "저 사람 이제 별 볼 일 없어." 혹은 "괜히 저 사람이랑 친한 것처럼 보였다가는 나까지 무슨 봉변을 당할지 몰라." 하며 무심해지기 시작했다.

그런데 오직 한 사람, 그의 제자 이상적은 달랐다. 이상적은 역관으로, 오늘날로 치면 외교관에 해당한다. 그는 직업상 중국의 북경을 자주 오갔는데, 구하기 어려운 귀한 책들을 구해 수시로 김정희에게 보내 주곤 했다. 귀양 간 사람들은 죄인이었고, 또 위험한 인물로 낙인이 찍혀 있었으므로 그들과 접촉하는 것은 법으로 엄격하게 금하던 시절이었다. 이상적의 입장에서 보면 책을 구해 김정희에게 보내는 행동은 사실상 목숨을 내놓는 것만큼이

나 위험한 일이었다.

아마도 김정희에게 이상적은 죽은 돼지를 거적으로 싸서 둘러 메고 찾아갔을 때, 한숨 한 번 내쉬며 도와준 친구와도 같은 존재였을 것이다. 100명의 친구가 말없이 그를 떠났을 때 흘렸던 그 슬픔의 눈물은 한 명의 친구가 그를 지키고 있었기에 기쁨의 눈물로 바뀐다. 어쩌면 사람들은 바로 이런 우정 덕분에 힘들다고 하면서 다시 살아갈 용기와 힘을 얻는 것이 아닐까? 김정희는 감사의 마음으로 그에게 〈세한도〉라는 작품을 남겼다. 그리고 "잘 살 때나 곤궁할 때나 변함없는 그대의 정이야말로 세한송백의 절 개가 아니고 무엇이겠는가."라는 글을 그림 속에 적어 놓았다. 세한송백은 한글로 풀어 쓰면 '차가운 겨울날의 소나무와 잣나무'라는 뜻이다.

피카소나 세잔이 원근법 등을 무시하고 '사진처럼'이 아닌 그 림다운 그림을 그린 것이 19세기 말에서 20세기 초였다. 그런 그 들이 우리나라의 동양화를 보았다면 아마 놀라서 책상에 머리를 찧지 않았을까? 김정희가 그린 집을 보라. 앞부분의 선과 뒷부분 의 선이 맞지 않아서 어설퍼 보이기까지 한다. 무엇이든 비슷하 고 정확하고, 혹은 똑같아 보이게 그려야 한다는 생각을 전혀 하 지 않은 듯하다. 그러니 피카소나 세잔이 보면 울 수밖에.

게다가 나무들을 보라. 서양의 그림들처럼 색을 넣는다거나 밝 은 부분은 밝게, 어두운 부분은 어둡게 꼼꼼히 그리지도 않았다.

오로지 붓의 선만 있을 뿐이다. 그런데도 나무가 살아 있는 듯한 것을 보면, 서양의 르네상스 시대 화가보다 더 정확하게 그릴 수 있는 능력이 있었다는 것을 알 수 있다. 말하자면, 김정희는 필요한 곳은 정확하게 그리고, 그럴 필요가 없다고 생각하면 또 나름대로 자유롭게 그림을 그린 것이다.

"동양화가 더 낫다. 서양화가 더 낫다."고 이야기할 필요는 물론 없다. 정확히 말하면 둘은 서로 매우 다르다. 그뿐이다. 동양 사람들은 서양 사람들에 비해 대상을 진짜처럼 보이게 하는 사실주의적 그림에 그리 높은 점수를 주지 않았다. 그저 검은 선과 하얀 여백으로 점잖고 여유가 넘치는 '그림다운 그림'을 그리고자 했다. 그에 비해 서양 사람들은 대체로 사실주의적 그림을 좋아했다. 서양에서는 거의 19세기가 지나서야 그런 규칙들을 깨기 시작했지만, 사실 동양에서는 이미 오래전부터 그런 생각을 버렸던 것이다.

피카소나 세잔의 그림처럼 비뚤비뚤하게 그린 찌그러진 집은 김정희의 삶을 보여 주는 듯하다. 마음먹은 대로 되지 않고, 억울하며 고통스럽기까지 한 자신의 삶을 초라하고 일그러진 집으로 표현했다. 하지만 기품을 잃지 않는 나무들은 그럼에도 불구하고 언제나 곧은 마음을 지니고 살아가는 선비의 자존심을 보여 준다.

이상적은 이듬해 북경으로 가 중국에서 그림이나 글로 이름을 날리던 사람들 앞에 스승이 보내 준 그림을 펼쳐 보이며 사연

을 이야기했다. 그들은 스승과 제자의 애틋한 정에 감탄하며 시문을 남겼다. 시문은 쉽게 말하면 인터넷 댓글 정도라고나 할까? 여기에서 댓글이란 요즘 우리가 흔히 볼 수 있는 그런 글이 아니라, 좀 더 격식을 갖추고 예를 다해 글을 지어 붙이는 것을 말한다. 이후에도 많은 사람이 그런 댓글을 달아 〈세한도〉를 펼치면 그 길이가 약 10미터에 이른다.

스승에 대한 이상적의 사랑 덕분에 김정희는 그 자리에서 쓰러져 죽는다고 하더라도 "세상 참 잘 살았소."라는 말을 할 수 있지 않았을까? 세상을 호령하던 영웅들도 세월이 흐르면 결국 세상을 떠나 사라지지만, 그들이 나누었던 그 깊은 정은 오래오래 남아 우리의 가슴을 울린다. 비뚤어진 집에 살았어도, 세상 모두가 그를 버렸어도 김정희는 행복한 사람이었다.

세상에 대한 지독한 사랑

구본웅

"박제가 되어 버린 천재를 아시오."라는 유명한 시구는 우리나라의 소설가이자 시인이었던 천재 이상(李箱, 1910~1937)이 쓴 것이다. 이 말은 남과는 다른 뛰어난 재주와 능력을 가졌지만, 시대가 그를 인정해 주지 않아 결국 꿈을 꺾을 수밖에 없는 이의 심정을 표현했다고 볼 수 있다. 아마도 고흐가 이런 예에 속하지 않을까? 이상은 자신을 포함한 몇몇 천재 예술가의 고단함을 그와 같은 말로 표현했다. 박제는 동물의 가죽을 벗겨 살아 있을 때와 똑같은 모양으로 만든 것을 말한다. 겉보기에는 살아 있지만 아무것도 할 수 없는 상태인 것이다. 이상이 살던 시대는 조선이 일본의 식민지였던 때이다. 어쩌면 그가 말하는 천재는 당시 우리 민족의 예술가 모두를 의미할 수도 있다.

이 천재 이상의 모습을 그림으로 그린 화가가 구본웅(具本雄,

1906~1953)이다. 구본웅의 인생은 어떤 면에서는 프랑스의 화가 로트레크와 닮았다. 꽤 부유한 집안에서 태어난 그는 두 살 때 어머니가 돌아가셨다. 그래서 그는 유모의 손에서 자랐는데, 그만 마루에서 떨어져 한평생 등이 굽은 채로 살아야 했다.

사고로 장애를 갖게 된 것도 서러운데, 그가 가고 싶었던 경기중학교는 그가 장애인이라는 이유로 입학을 거절했다. 요즘 같으면 생각도 하지 못할 차별 대우이지만, 그 시절에는 가능한 일이었다. 하지만 경기중학교에서 입학을 거부하는 바람에 구본웅의 인생은 뜻밖의 방향으로 흘러갔다. '전화위복'이라는 말은 이럴 때 써야 될 것 같다. 좋지 않게 시작된 일, '이제는 끝인가 보다.' 하는 절망과 함께 진행된 일이 오히려 더 좋은 결과를 얻었으니 말이다.

구본웅은 어쩔 수 없이 경기중학교를 포기하고 경신중학교에 입학했다. 그러던 어느 날 그의 그림 실력을 우연히 발견한 교장 선생님 쿤스 씨는 구본웅에게 그림을 익히고 배우도록 권했다. 어쩌면 '난 아무것도 할 수 없는 쓸모없는 사람인가 봐.'라는 생각에 빠져 살아갔을지도 모르는 구본웅에게 교장 선생님의 격려는 그의 '자존심'과 '자신감'을 불러일으킨 큰 사건이 되었다. 이후 구본웅은 본격적으로 미술 수업을 받았다. 조각부터 시작한 그는 스물한 살 때 조선미술전람회 조각부에 〈얼굴 습작〉이라는 작품을 제출해 입선하기도 했다. 그러나 그는 회화, 곧 그림으로 방향

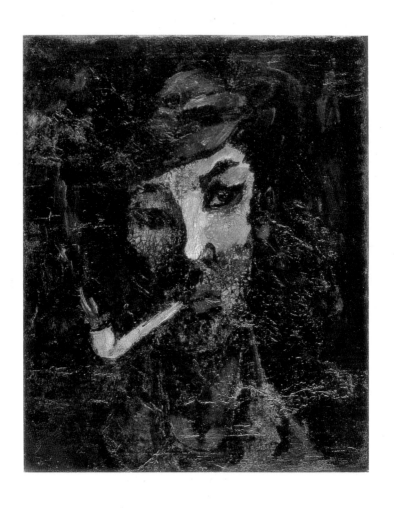

구본웅 〈친구의 초상〉

1935년, 캔버스에 유채, 50×62cm

구본웅이 그린 절친한 친구 이상의 초상화.
그는 보통의 초상화와는 달리 친구 이상의 모습을 생긴 그대로 그리지 않았다.
구본웅은 탁한 색과 거친 선으로 어둡고 힘든 식민지 시대를 이겨 나가는
한 천재의 자존심을 표현하고자 했다.

을 바꿨다. 어쩌면 온몸을 써야 하는 힘든 조각보다 그림이 그에게는 더 잘 맞았는지도 모른다.

이듬해 구본웅은 일본 유학을 꿈꾸었지만, 역시 신체적인 이유로 어려움을 겪어야 했다. 장애도 있는 사람이 외국 생활을 어떻게 하느냐는 말도 꽤나 들었을 듯하다. 그러나 구본웅은 포기하지 않았고, 결국 일본 유학길에 올랐다. 그는 서양에서 들어온 여러 가지 미술에 대해 공부하고, 연구하기 시작했다. 구본웅은 그림만 그린 것이 아니라 미술 역사에 대해서도 공부하여 이론과 실기에 모두 능통한 실력자가 되었다. 일본에서도 상당히 주목받던 구본웅은 조선으로 돌아와 일본을 통해 배운 서양 미술을 식민지 조선 땅에 전파하기 시작했다.

당시는 조선인 대부분이 일본인들 때문에 먹고살기도 힘든 시절이었다. 그러니 같은 조선인이라도 "예술이 밥 먹여 주냐?"라는 말을 하기 일쑤였다. 천재 이상과 또 다른 천재 구본웅이 힘들어 했던 이유가 바로 여기에 있다. 한편, 일본인들은 그들대로 조선의 지식인들을 곱지 않은 눈으로 바라보았다. 왜냐하면 똑똑한 조선 사람이 많을수록 자기들 마음대로 조선을 흔들 수가 없었기 때문이다. 그러니 식민지 시절의 조선 지식인들이 겪은 아픔이 얼마나 컸겠는가? 게다가 남과 다른 외모를 가진 구본웅이 겪은 슬픔은 또 얼마나 컸을까?

하지만 구본웅이 위대한 것은 가혹한 운명을 이겨 내려는 끊임

없는 노력에 있다. 그는 울고만 있지 않았다. 운명이 그를 장애인으로 만들었고, 이해받지 못할 화가로 만들었다면, 구본웅은 그 운명을 깨고 일어나 움직이며 또 다른 운명을 스스로 개척했다.

부풀어 오른 풍선을 누르면 어떻게 될까? 단단히 매듭진 풍선은 누르면 누를수록 격렬하게 저항하고, 결국에는 뻥 터져 버린다. 구본웅이 그린 그림들은 마치 터지기 일보 직전의 풍선과도 같다. 그의 그림은 말랑말랑하지도, 아름답지도 않으며 보기에 따라서는 아무렇게나 그린 것처럼 보이기까지 한다. 우리가 고흐의 그림을 보고 '우는 사람의 모습은 그릴 수 있지만, 울고 싶은 마음은 어떻게 그릴까?'라고 생각한 것처럼, 구본웅의 그림에서도 그와 같은 느낌을 받는다.

구본웅은 하늘은 파란색, 이파리는 초록색, 그림자는 검은색이라는 누구나 당연하게 생각하는 일종의 법칙을 따르지 않았다. 그리고 그 억눌린 풍선과도 같은 자신의 마음을 화폭에 담았다. 우리는 이런 그림을 표현주의 그림이라고 한다. 자연스러워 보이거나 때에 따라서는 진짜같이 보이는 그림이 아니라, 그 그림을 그리는 화가의 독특한 마음이 담긴 그림을 말한다. 표현주의 그림의 특징은 사물의 겉모습을 그리기보다는 그림을 그리는 화가나 감상자의 내면 세계를 표현하는 데 중점을 둔다. 우리는 구본웅의 그림에서 이러한 특징을 확인할 수 있다.

비뚤어진 집을 통해 자신의 아픈 삶을 조용히 그려 낸 김정희

와 구불구불 거친 선과 눈부신 색으로 온통 뒤덮인 화면을 통해 끊임없이 발작에 시달려야 하는 자신의 격렬한 삶을 그려 낸 고흐처럼, 구본웅 또한 불안하고, 어둡고, 그러면서도 거친 선과 색으로 자신의 험난한 삶을 표현한 것이다. 그래서 그의 그림을 보면, 그가 식민지 조선 땅에서 느꼈던 예술가로서의 분노와 장애를 가진 자신을 무시하는 무지한 사람들에 대한 분노가 고스란히 전해진다. 그의 그림은 결국 세상에 대한 분노인 셈이다.

그러나 세상에 대한 구본웅의 분노는 결국 자신을 인정해 주지 않는 세상에 대한 목마른 애정과도 같은 것이었다. 구본웅이 아무 걱정 없이 평온하게 세상을 살았다면 과연 그런 그림들이 나올 수 있었을까? 물론 어떤 사람들은 험난한 세상을 끝까지 미워하며 침묵한 채 포기한 듯 살아가기도 한다. 그러나 구본웅은 달랐다. 그가 그린 거칠고, 때로는 난폭해 보이기까지 하는 그림 속에서 '세상에 대한 지독한 사랑'을 읽을 수 있다.

4

눈에 보이는 게 다는 아니야

무엇을 그린 걸까?

전시장에 가면 화살표를 많이 볼 수 있습니다. 사람들은 그 화살표가 방향을 가리킨다는 것을 알고 화살표를 따라 발걸음을 옮깁니다. 화살표의 의미를 모르는 어린 동생들은 그냥 '화살을 그린 거구나.' 정도로만 생각하겠지요?

화가들이 그린 그림에도 그런 것이 있습니다. 얼핏 보면 풍경이나 인물을 그린 것 같지만, 사실 그 속에는 무궁무진한 뜻이 숨어 있는 경우가 있습니다. 예를 들어 개는 충직함을, 백합은 성모 마리아를 뜻하는 식이지요. 이런 상징들을 이해하고 그림을 보면 '그냥 눈에 보이는 게 다가 아니구나.'라는 생각을 하게 된답니다.

꿈속 풍경을 그리다

살바도르 달리

한숨 푹 자고 일어났는데 온몸이 젖어 있다. 머리카락이 모두 곤두서 있다. 손가락 하나 움직일 힘도 없다. 무슨 일이지? 난 그냥 잠을 잤을 뿐인데? 갑자기 늘 보던 천장이 낯설게 보인다. 시간도 잊었다.

"여기가 어디지? 내가 왜 여기 누워 있지? 지금 몇 시지?"

몸을 천천히 일으켜 본다. 그제야 젖은 것이 내 몸뿐만 아니라 깔고 잔 이불까지였다는 것을 알아차린다.

"어이쿠. 오줌 쌌다! 아, 나…… 어쩌지."

"너 진짜 나이가 몇 살인데! 친구들한테 다 말해 버린다!"

소리를 빽 지르는 엄마 앞에서 머뭇머뭇 머리를 긁적인다.

"엄마, 세탁기에 세제 얼마나 넣어요?"

"우리 집 세탁기 작아서 이불 빨래 못 하는 거 몰라!"

꿈속에서 나는 누군가에게 쫓기고 있었고, 엄청 빠른 속도로 달리고 있었다. 그때 갑자기 나타난 옆집 똘이 녀석이 물총으로 내 얼굴을 쐈다. 화가 난 나는 도망치는 것도 잊은 채 똘이 녀석을 따라 달렸다. 그러다 녀석의 손목을 잡고 꽝 하며 함께 넘어진 순간 물총이 터지면서 온몸이 젖었고, 그 순간 눈을 뜬 것이다.

"뭐야, 그럼 그 물총 터진 게 오줌 싼 거였어?"

현실 속 우리는 여러 가지 법칙과 규칙에 매여 산다. 이 일은 하면 안 되고 저 일은 해도 되는 규범도 있고, 거스를 수 없는 물리 법칙도 있다. 중력 때문에 혼자 힘으로는 두 발을 동시에 땅에서 떼어 떠 있을 수 없다. 그런데 꿈속의 나는 날아다니기도 하고, 초인적인 힘을 발휘해 비행기보다 더 빨리 원하는 곳에 갈 수도 있다.

돼지가 나오는 꿈 또는 불이 활활 타오르는 꿈을 꾸면 어른들은 복권을 사기도 한다. 왜냐하면 꿈에 예언 능력이 있다고 보기 때문이다. 뿐만 아니라 정신과 의사 선생님은 꿈을 이용해 마음이 아픈 사람들을 치료하기도 한다.

"요즘 꾼 꿈 가운데 가장 기억에 남는 걸 말해 보세요."

"무엇인가가 날 마구 쫓아왔어요. 나는 도망을 갔고요."

환자의 대답에 의사 선생님은 그에게 어떤 피하고 싶은 일이 있다는 것을 알아차린다. 이런 꿈은 꿈을 꾼 사람의 현실을 거울처럼 비춰 주는 것이라고 생각하기 때문이다.

그러나 대부분의 사람은 꿈을 대체로 무시하는 편이다. 일반적으로 꿈은 황당하다. 들쑥날쑥 기억이 났다 안 났다 할 뿐더러, 정확하지도 않다. 그러므로 별 가치 없는 것일 수도 있다. 하지만 20세기 초 정신 분석학자 프로이트(Sigmund Freud, 1856~1939)가 《꿈의 해석》을 내놓은 뒤부터 '꿈'에 대해 관심이 높아졌다. 《꿈의 해석》은 인간이 꾸는 꿈의 의미들을 조목조목 연구한 책이다. 또한 이 책은 우리가 이제껏 의미 없다거나, 있다고 하더라도 별 가치 없다고 생각하던 꿈을 통해서 우리 인간들의 행동이나 생각을 좀 더 넓게 이해할 수 있게 만들었다.

20세기 초 유럽에서는 꿈의 세계를 그리는 초현실주의 미술가들이 등장했다. 그들은 꿈속 풍경뿐만 아니라 이성만으로는 설명할 수 없는 그 무엇인가를 그림으로 그리고자 했다. '이성'은 우리가 세상에서 정해 놓은 규칙에 맞추어 살아갈 수 있도록 우리를 건강한 상태로 깨어 있게 한다. 하지만 초현실주의 화가들은 인간이 이성만으로 사는 것이 아니라고 생각했다. 꿈도 그렇지만 어딘가 낯선 장소에 갔을 때 분명 처음 간 곳인데도 한 번쯤 와 본 듯하거나 처음 보는 사람임이 분명한데도 왠지 예전에 그 사람과 어떤 대화를 나누었던 것 같은 느낌에는 이성만으로는 설명할 수 없는 그 무엇인가가 분명히 존재한다.

초현실주의 화가들은 그림을 통해서 이성이 지배하는 세계가 아닌 다른 세계를 꿈처럼 그려 냈다. 반듯하고, 점잖아야 하며, 말

을 가려서 해야 하는 등 사람들이 정해 놓은 일정한 틀 속에 얽매여 있던 사람들은 현실이 아닌 꿈속에서 자신이 원하는 일을 마음껏 해 볼 수 있다. 또한 현실에서 "그래서는 안 돼!"라는 억압이 너무나 강해서 생각조차 하지 못했던 일들이 꿈속에서는 자유롭게 그 모습을 드러내기도 한다.

친구가 사과를 맛있게 먹는 모습을 보며 전혀 먹고 싶지 않다고 생각했는데, 그날 밤 친구가 먹던 탐스러운 사과가 꿈에 나타나기도 한다. 현실의 나는 '난, 사과에 관심 없어.'라고 생각했지만, 사실은 '나도 모르게' 사과가 먹고 싶었던 모양이다. 이처럼 현실의 나는 "이렇게 할 거야." "저렇게는 안 할 거야." 하며 마음의 빗장을 단단히 걸어 잠그지만 나도 잘 몰랐던 또 다른 의식, 곧 '무의식'은 늘 우리 곁에 존재한다.

초현실주의 화가들은 그 무의식을 그림으로 그렸다. 우리는 그들이 그린 그림을 통해 화가 또는 사람들이 두려워한 것과 하고 싶었던 것, 하지 못해 마음이 아팠던 것, 마음속 깊은 곳에 꼭꼭 숨겨 놓았던 불만과 꼭 이야기하고 싶었던 것이 무엇이었는지를 짐작할 수 있다. 물론 정확하지는 않다.

에스파냐의 초현실주의 화가 살바도르 달리(Salvador Dalí, 1904~1989)가 그린 〈기억의 고집〉을 보면 너무나 섬세하게 그려서 마치 사진을 보는 듯 생생하다. 하지만 그림의 내용은 현실에서 우리가 결코 볼 수 없는 풍경들로 이루어져 있다. 특히 축 늘어진 시

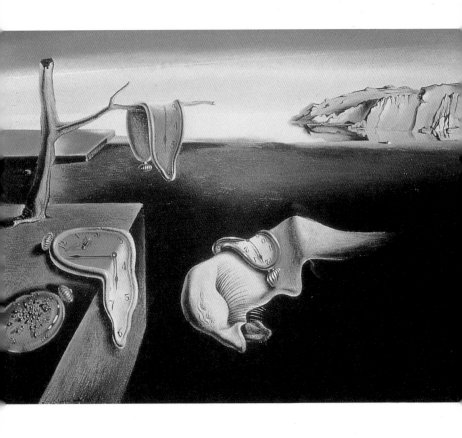

살바도르 달리 〈기억의 고집〉

1931년, 캔버스에 유채, 33×24cm

사진처럼 정교해 보이지만
이치에 전혀 맞지 않는 풍경들로 가득하다.
달리는 실제의 상황이 아닌 꿈과 무의식의 세계를 그림으로 옮겼다.

계를 일상에서 만나는 일이란 불가능하다. 그렇다면 달리는 왜 시계를 마치 녹아내린 엿가락처럼 그려 놓았을까?

현대를 살아가는 우리에게 시계, 곧 시간은 가장 쓸모 있는 것임과 동시에 우리를 가장 억압하는 것일 수 있다. 시계가 없던 시절의 사람들은 대충 해가 뜰 무렵에 일어나고, 해질 무렵에 저녁을 먹고, 깜깜해지면 잠을 잤다. 하지만 시계가 등장한 이후 사람들은 정확하게 몇 시, 몇 분에 일어나야 하고, 몇 분 안에 도착하지 않으면 버스를 놓친다. 칼같이 정확한 학교 종소리는 쉬는 시간의 단잠을 깨우기도 한다. 육상 선수나 수영 선수는 0.1초를 단축하기 위해 자신의 능력을 최대한 발휘해야 한다. 이렇듯 사람들은 알게 모르게 늘 시간에 쫓기며 살아가고 있다. "늦었어. 급해. 뛰어. 빨리. 큰일 났다. 아아, 어떻게 하지?" 등등. 이 모든 것이 바로 시간에 쫓기는 우리들 일상의 모습이다.

달리는 늘어진 시계를 그리며 한 치의 오차도 없이 늘 정확함만을 강요하는 시간의 신에게 휴식을 주고 싶었던 모양이다. 물론 시간의 신이 휴식을 취한다면 우리도 그만큼 쉴 수 있을 것이다. 달리의 그림 속 풍경은 어디선 본 듯하지만 실은 가 본 적이 없는 곳일 수도 있다. 영화에서 보았거나 텔레비전에서 보았을 수도 있다. 어쩌면 그곳은 우리가 애써 기억하려고 한 적이 없는데도 그냥 꿈속에서처럼 막연하게 펼쳐진 그런 공간일 수도 있다. 그리고 그 세상은 역시나 꿈처럼 이해될 듯 말 듯 아리송하다.

하지만 달리는 꿈속 같은 장면을 마치 사진처럼 자세하고 정확하게 표현했다. 언뜻 진짜 풍경처럼 보일 정도이다. 하지만 그림 속 내용은 사실 말도 안 된다. 그렇다. 꿈이라는 것은 달리가 그린 그림처럼 꾸고 있는 동안은 너무나 선명하고 진짜 같지만, 그 내용은 황당하기 이를 데 없다. 예를 들면, "어제 내가 친구랑 둘이서 달리기를 하는데, 다리가 너무 아파 하늘로 날아올랐어. 그런데 갑자기 개구리 한 마리가 내 머리 위에 올라탔고, 내 친구는 어디선가 많은 올챙이를 만나 이미 친한 사이가 되어 있지 뭐야." 이런 꿈은 아주 선명하게 기억나지만 내용은 정말 말도 안 되는 것이다.

물론 왜 그런 꿈을 꾸었는지를 곰곰이 생각해 보면, 꿈속에서 친구랑 달리기를 하다가 다리가 아팠던 이유는 현실에서 그날 오전 체육 시간이 너무 힘들었던 기억 때문일 수도 있다. 하지만 개구리와 올챙이의 등장은 정말 우리의 이성으로는 설명할 수 없는 부분이다. 이런 식으로 보면 달리가 얼마나 인간의 꿈을 그림으로 잘 표현했는지 알 수 있다. 해석이 될 듯 안 될 듯 굉장히 정확한 것 같지만, 이성으로는 설명할 수 없는 꿈의 세계를 잘 포착하여 그림으로 표현한 것이다.

달리는 화가로서뿐만 아니라 괴짜로도 유명하다. 어린 시절 친구들 앞에서 벌레를 잡아먹기도 했고, 기자 회견장에 삶은 가재를 머리에 이고 나와 난리가 난 적도 있었다. 또 대학에서는 우유

통에 발을 담근 채 강의를 하기도 했다. 그는 자신의 아내가 된 갈라라는 여인에게 와이셔츠 깃을 자르고, 가슴 털과 젖꼭지가 나오도록 구멍을 낸 뒤 수영 팬티를 머리에 뒤집어쓰고, 겨드랑이에 파란 물감을 묻히고 빨간 꽃을 귀에 꽂고는 사랑 고백을 했다고 한다. 보통 사람 같으면 기절을 했겠지만, 그런 그의 사랑을 받아 준 그의 아내도 대단한 사람인 것 같다.

물론 달리의 이런 이상한 행동들을 사람들의 관심을 받기 위한 유치한 장난쯤으로 생각할 수도 있다. 그러나 다른 한편으로 생각해 보면 그의 행동들은 모두 꿈과 현실이 뒤죽박죽된 모습이라고 할 수도 있다.

화가로서의 달리는 무척이나 성실했다. 그는 자신이 꾼 꿈을 잊지 않고 그림으로 그리기 위해 늘 잠자는 머리맡에다 미술 도구를 준비해 둘 만큼 철저했다. 그런 노력 덕분에 대부분의 사람들이 하루에 한 번 이상 꼭 만나면서 무심히 넘겨 버리는 꿈의 세계를 더욱 단단히 기억하고, 또 사랑하게 된 것인지도 모른다.

누가 가장 아름다운가?

페테르 파울 루벤스

꿈만큼이나 황당한 것이 신화 이야기이다. 그리스 신화 속 신들은 특별한 능력을 가진 것 말고는 인간과 거의 똑같은 감정을 가지고 있다. 질투하고, 싸우고, 복수하고, 괴로워하며, 소소한 것에 행복해한다. 때때로 신들은 아주 사소한 일로 동네 어린 친구들보다 더 유치하게 싸우기도 하지만, 인간에게 없는 여러 가지 능력으로 한바탕 세상을 흔들어 놓기도 한다. 신화 속에는 말도 안 되는 억지가 판치지만, 그것은 어디까지나 현실의 이야기가 아니다. 이것은 거의 꿈과 비슷한 상황들이다.

그렇지만 꿈이 현실을 대신해서 이야기할 때가 있듯이 그리스 신화 역시 현실의 삶을 이야기한다. 시간의 신 크로노스는 땅의 신 가이아와 하늘의 신 우라노스 사이에서 태어났다. 그런데 우라노스는 자신의 말을 듣지 않는 아이들을 엄마 가이아의 뱃속에

다시 집어넣었다. 그런 우라노스 때문에 가이아의 한숨은 늘어만 갔다. 그러던 중 크로노스는 가이아의 도움으로 아버지 우라노스를 물리치고 세상을 자기 마음대로 지배하게 되었다. 그러나 크로노스 역시 잔인하기는 마찬가지였다. 그는 자기 자식에게 지배권을 빼앗긴다는 신탁 때문에 자식들을 산 채로 삼켜 버렸다. 어쩌면 크로노스의 잔인함은 아버지 우라노스보다 훨씬 더하다고 볼 수 있다.

이런 신화는 사실 꿈만큼이나 말도 안 되는 이야기이다. 그런데도 고대 그리스 사람들이 이 신화를 만들고, 또 즐겨 이야기한 이유가 있다. 바로 시간의 잔인함을 설명하기 위해서였다.

달리가 늘어진 시계를 그려 늘 시간에 쫓기는 현대인들의 삶을 이야기한 것과 같이 그리스인들도 마찬가지이다. 그들은 세상에서 가장 잔인하고, 연민이나 동정심도 없는 그 냉정한 '시간'을 이야기하기 위해 크로노스라는 신을 만들어 냈다. 시간은 쉼 없이 흐른다. 아무리 붙잡으려고 해도 결코 멈추지 않는다. 교통사고가 나서 피를 흘리며 숨을 거둔 사람 가운데에는 구급차가 1분만 일찍 도착했어도 충분히 살 수 있었던 사람도 있다. 그러나 시간은 결코 그런 상황을 되돌리지 않는다. 그렇게 죽은 사람이 두 아이를 혼자서 키우는 착하고 가난한 엄마였다 할지라도, 시간은 절대 그 가여운 엄마와 남은 두 아이를 위해 단 1분도 되돌려주지 않는다. 또한 시간은 절대 동정심을 갖지 않는다. 한번 지나가

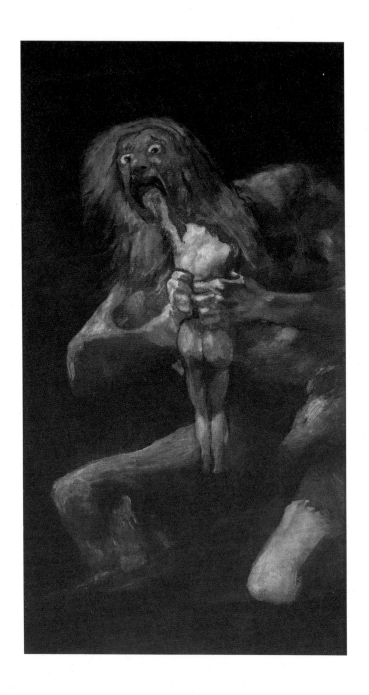

면 영원히 되돌릴 수 없는 것이 바로 시간이다. 시간은 그처럼 잔인하고 무정하다.

고대 그리스 사람들은 자신의 주변에서 일어나는 일들을 신화로 만들었다. 그러나 중세 시대에는 기독교의 하느님 말고 다른 신에 대해서는 감히 이야기할 수 없었다. 시간이 흘러 중세가 지나자 화가들은 신화를 그림으로 그리기 시작했다. 그림은 이야기와 달라서 어떤 인물을 자세히 설명할 수가 없다. 특히 신화에 대한 사전 지식이 없으면, 신화를 그린 그림을 보더라도 무엇을 이야기하는지 전혀 알지 못한다. 또한 신화에 대해 잘 아는 사람들도 워낙 많은 신이 있다 보니 도대체 어느 신을 그린 것인지 알수가 없다. 그래서 화가들은 신화를 그림으로 그릴 때 대충 누가누구인지 짐작할 수 있도록 나름의 장치를 만들어 놓았다.

페테르 파울 루벤스(Peter Paul Rubens, 1577~1640)가 그린 〈파리스의 심판〉을 보자. 그리스 신화를 읽지 않은 사람들은 아마도 제목만보고 그림 속에서 파리 떼가 어디에 있나 찾아볼 테지만, 파리스

프란시스코 데 고야 〈아들을 잡아먹는 크로노스〉
1819~1823년, 캔버스에 유채, 81×143cm

시간의 신 크로노스가 자기 자식을 먹어 치우는 모습을 그린 그림이다. 잔인하기가 이루 말할 수 없는 이 신화는 시간의 엄격함을 상징하고 있다고 볼 수 있다.

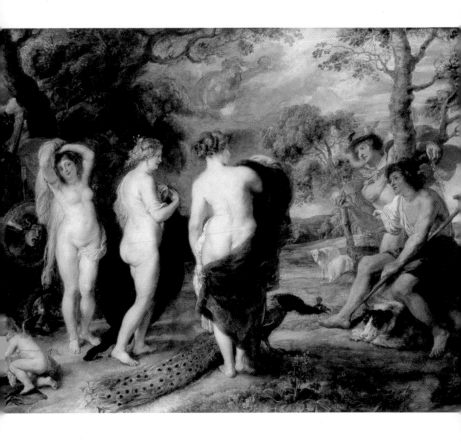

페테르 파울 루벤스 〈파리스의 심판〉

1636년, 캔버스에 유채, 194×145cm

파리스의 심판을 소재로 그린 그림이다.

그림 속 인물들은 각각 아테나, 아프로디테(비너스), 헤라,

그리고 헤르메스와 파리스 왕자이다.

바로크 화가였던 루벤스의 그림은 밝은색과 구불구불한 선이 특징으로,

그림 속 인물들이 금방이라도 몸을 움직일 것 같은 운동감이 느껴진다.

는 트로이 왕자의 이름이다. 이 파리스라는 이름이 오늘날 프랑스 수도의 이름이 되기도 했다. 그림 속 신화 이야기는 이렇다. 어느 날 파리스가 길을 가다가 '가장 아름다운 이에게 이 사과를 줄 것'이라고 적힌 사과 하나를 발견한다. 때마침 그리스 신화에서 힘깨나 쓰는 여신 3명이 나타난다. 그녀들은 바로 아테나, 아프로디테(우리에게는 비너스라는 이름으로 더 잘 알려져 있다), 헤라였다. 그림에서 세 여신은 서로 "아무리 봐도, 나 아니겠어?"라며 자신의 자태를 뽐내고 있다. 파리스가 보기에는 사실 3명 모두 비슷했을 것이다. 텔레비전에 미인들이 너무 많이 나오니 어른들이 "다 똑같네, 뭐!"라고 말씀하시듯 말이다. 고심하는 파리스에게 아프로디테는 "날 선택하면 세상에서 가장 아름다운 여자와 결혼하게 해 줄게."라고 유혹한다. 우리 같으면 "닌텐도 게임기 줄게."라는 말에 넘어갔겠지만, 청년 파리스는 아프로디테의 말에 혹해 사과를 그녀에게 넘겨준다.

자, 그렇다면 그림 속 인물들은 누가 누구일까? 사과를 들고 고민하는 이는 파리스가 틀림없을 것이다. 파리스 옆에 서 있는 이는 제우스의 심부름꾼이었던 헤르메스이다. 화가들은 헤르메스를 그릴 때 보통 날개 달린 모자와 지팡이를 그려 넣었다. 신화에서 헤르메스는 항상 날개 달린 모자와 날개 달린 장화를 신고, 두 마리 뱀이 꼬여 있는 지팡이를 들고 다녔기 때문이다.

이제 세 여신이 누구인지 찾아보자. 3명 모두 비슷해서 누가 아

프로디테인지, 헤라인지, 아테나인지 알 수가 없다. 먼저 그림 제일 왼쪽 여신을 보자. 바로 옆에 무시무시한 얼굴이 그려진 방패가 놓여 있다. 이 방패는 페르세우스가 머리에 뱀이 주렁주렁 달린 괴물 메두사를 물리치기 위해 아테나에게 빌려 간 적이 있다. 아테나는 페르세우스가 메두사를 물리친 뒤 메두사의 얼굴로 방패를 장식했다. 그림 제일 왼쪽 여신은 바로 지혜와 승리의 여신 아테나이다. 아마도 아테나는 파리스에게 사과를 자기에게 주면 전쟁에서 언제나 승리하게 해 주고, 또 그럴 수 있는 지혜를 주겠노라고 약속했을 것이다.

가운데 서 있는 여신은 누구일까? 아프로디테이다. 아프로디테에게는 에로스(큐피트라는 이름으로도 알려져 있다)라는 아들이 있다. 따라서 화가들은 아프로디테 옆에 에로스를 자주 등장시킨다. 그림 왼쪽 귀퉁이, 화살통을 멘 날개 달린 아이가 바로 에로스이다. 에로스가 그 화살통에서 납 화살을 꺼내 쏘면 맞는 이는 미움의 마음을, 황금 화살을 쏘면 사랑의 마음을 느끼게 된다.

오른쪽 여신은 당연히 헤라이다. 잘 알고 있는 것처럼 헤라는 제우스의 아내이다. 그녀는 제우스가 바람을 피워서 속병을 앓았을망정 최고의 권력을 가진 여신이었다. 보통 헤라는 값진 모피 옷을 입거나 들고 다닌다. 그 시대에도 모피는 최고의 권력층이나 입을 수 있었던 모양이다. 그리고 그녀의 발 아래에는 공작새의 꼬리가 길게 늘어져 있다. 헤라는 공작새를 무척이나 좋아

했다고 한다. 공작의 꼬리를 장식하는 것은 아르고스라는 거인의 눈알이다. 제우스가 바람 피는 것을 감시하라는 헤라의 명을 받았지만, 잠깐 눈을 감는 실수를 한 죄로 눈알이 뽑히는 벌을 받아야 했다. 헤라는 그의 눈알로 자신이 사랑하는 공작을 장식했다. 루벤스의 그림 속 헤라 옆에도 공작새 한 마리가 있다. 헤라는 파리스에게 자신을 선택하면 최고의 권력을 주겠다는 약속을 했을 것이다.

아름다운 여인과 결혼하게 해 준다는 조건으로 결국 아프로디테를 택한 파리스의 최후는 비참했다. 아프로디테는 파리스에게 그리스의 스파르타 왕비인 헬레네를 데려다 주었고, 그로 인해 트로이와 스파르타 사이에 트로이 전쟁이 일어났다. 남의 나라 왕비를 데려갔으니 스파르타가 발끈했을 게 분명하다. 게다가 아테나는 자신을 가장 아름다운 여신으로 뽑아 주지 않은 것에 앙심을 품고 스파르타 편을 들기도 했다. 그 바람에 전쟁은 무려 10년 동안이나 계속되었고, 결국 파리스는 독화살을 맞고 죽었다.

이처럼 우리는 루벤스가 그린 〈파리스의 심판〉을 통해서 화가들이 그림을 그릴 때 이야기를 제대로 전달하기 위해 나름대로 많은 장치를 생각했다는 것을 알 수 있다. 아프로디테의 상징은 아기 에로스, 에로스의 상징은 늘 들고 다니는 사랑과 미움의 화살, 헤르메스의 상징은 장화와 지팡이라는 약속을 정하고, 그에

따라 인물을 나타냈다. 이런 예는 요즘 만화에서도 볼 수 있다. 예를 들어 두꺼운 뿔테 안경을 쓰고, 이마에 수건을 두르고 있는 캐릭터를 보면 누구나 그가 시험을 앞둔 입시생이라는 사실을 눈치챌 수 있다. 마찬가지로 하얀 가운을 입고 청진기를 들고 있는 이는 의사, 조리복을 입고 칼을 들고 있는 이는 요리사라는 것을 모르는 사람은 거의 없을 것이다.

그런데 루벤스가 그린 그림 속 여신들은 너무 뚱뚱하다고 생각되지 않은가? 요즘 미인들은 불면 날아갈 것처럼 빼빼 말랐는데 말이다. 하지만 루벤스가 활동하던 17세기에는 너무 마른 사람들보다 통통한 사람들을 더 아름답게 여기던 시절이었다. 뱃살로 고민하는 언니나 오빠가 있다면 위로 한마디 건네는 것은 어떨까?

"오빠, 오빠는 17세기형 미인이야! 시대를 잘못 타고난 거라구!"

오호라, 이건 유다 아니겠소?

디르크 보우츠

르네상스 시절은 고대 그리스와 로마의 문화를 다시 연구하고, 신보다 인간 자체에 더 많은 관심을 기울이던 시기였다. 그러나 모든 것을 기독교 신에 열중하던 중세보다는 덜하기는 했지만, 르네상스와 바로크 시대까지도 유럽에서 기독교의 힘은 어느 누구도 함부로 할 수 없을 만큼 막강했다. 교황의 힘도 컸을 뿐만 아니라, 보통 사람들 역시 종교를 자기 삶의 최우선으로 삼았다. 화가들도 중세와 마찬가지로 성경을 그리는 것을 중시했다.

하지만 성경 내용이나 성경 속 인물들을 그림으로 그리는 일 역시 신화를 그림으로 그리는 것처럼 어렵기는 마찬가지였다. 중세에는 요한 또는 요셉 같은 인물의 이름을 각각의 그림 아래에 적어 놓기도 했다. 그러나 르네상스나 그 이후의 화가들은 그림을 사진과 같이 진짜처럼 보이게 하고 싶어했다. 그래서 그들은

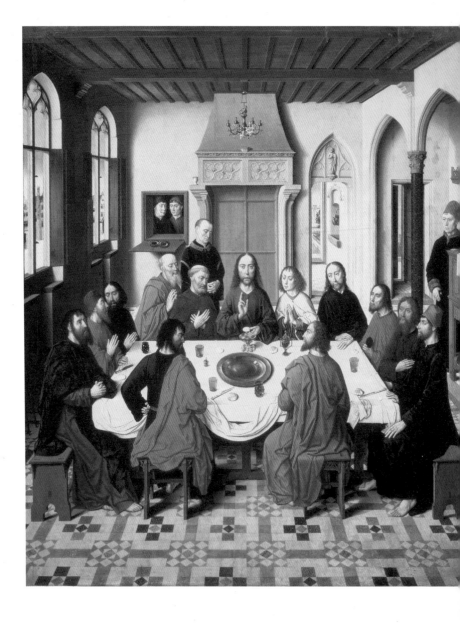

그림 속에 글자를 적어 놓기보다는 신화에서처럼 특별한 사물인 상징물을 그려 넣어 등장 인물을 나타내고자 했다.

디르크 보우츠(Dirck Bouts, 1415~1475)가 그린 〈최후의 만찬〉을 예로 들어 보자. 12명의 제자를 일일이 다 기억하기도 힘들지만, 그림 속에서 그들을 찾아내는 것은 더욱 어렵다. 예수님이 돌아가신 후 첫 번째 교황이 된 베드로, 예수님의 사랑을 듬뿍 받은 제자 요한, 그리고 예수님을 팔아넘긴 유다도 찾기가 쉽지 않다.

그림 속에서 그들을 구별하기 위해서는 주요 인물들을 찾기 쉽도록 화가들이 나름대로 연구한 상징물을 알아야만 한다. 우선 예수님이 특별히 사랑한 요한은 〈최후의 만찬〉에서 늘 예수님 가장 가까이에 그려 넣었다. 게다가 요한을 대부분 젊고 상냥한 모습으로, 가끔은 예수님 품에 머리를 기대고 있는 모습으로 그리기도 했다. 이 사실을 알고 그림을 보면 요한을 쉽게 찾을 수 있다.

베드로 역시 예수님 가까운 쪽에 그려 넣곤 했다. 그는 정수리 머리털이 없이, 마치 띠를 두른 듯한 머리 모양으로 표현되거나,

디르크 보우츠 〈최후의 만찬〉

1464~1467년, 목판에 유채, 150×180cm

보우츠가 그린 이 그림에는 요한과 베드로가 예수님 가까이에 앉아 있다. 베드로는 특유의 짧은 머리를 하고 있고, 요한은 예쁘장하게 그려져 있다. 예수를 배신한 유다는 탁자 오른쪽에 빨간 옷을 입고 돈주머니를 들고 있다.

아주 짧은 머리를 한 인물로 그려졌다. 때로는 베드로를 식탁에서 칼을 들고 있는 모습으로 그리곤 했다. 이는 베드로가 만찬이 끝난 뒤 예수님이 로마 병사에게 끌려가게 되자, 격분한 나머지 들고 있던 칼로 병사의 귀를 잘랐기 때문이다. 이제 베드로를 찾을 수 있겠는가?

다음으로 배신자 유다는 어떻게 그렸을까? 화가들은 여러 가지 방법으로 유다에 대한 불쾌한 감정을 드러냈다. 유다는 예수님을 모함하려는 이들에게 돈을 받고 예수님을 팔아넘겼다. 화가들은 최후의 만찬에 참석한 유다가 이미 그들로부터 두둑하게 돈을 받았다라는 점을 염두에 둔 듯, 유다를 돈주머니를 들고 있는 모습으로 그렸다. 또 어떤 화가들은 예수님을 비롯한 다른 인물들은 후광이라고 하여 머리 주변에 둥근 광채를 그려 넣었는데, 유다에게만 그 후광을 그리지 않았다. 지옥에나 갈 인물에게 후광은 당치도 않다는 의미였을 것이다. 또 유다 곁에 고양이를 그려 넣기도 했다. 그 당시 그림 속에서 고양이는 사악함을 의미했다. 또한 유다는 가끔 홀로 앉아 있기도 한다. 미운털 박힌 유다를 아무리 생각해도 다른 성스러운 이들과 같은 줄에 앉게 하기가 싫었던 것이다.

이처럼 화가들은 그림으로 이야기를 하기 위해 인물의 특징을 찾아내어 그림 속에 묘사하곤 했다. 그렇게 그려진 그림들은 학식이 풍부한 이들을 즐겁게 했다. 귀족들은 물감 냄새도 채 가시

도메니코 기를란다요 〈최후의 만찬〉

1486년, 프레스코, 880×400cm

기를란다요가 그린 〈최후의 만찬〉에서 유다는 홀로 예수님 맞은편에 앉아 있다.
다른 사람들의 머리에는 접시 모양의 후광이 그려져 있지만, 유다만 후광이 없다.
또 유다 바로 근처에 고양이 한 마리가 그려져 있는데,
종교화에서 고양이는 보통 사악함을 의미한다. 예수님의 몸에 기대고 있는 제자는 요한,
그리고 예수님 오른쪽에 앉아 있는 머리에 띠를 두른 듯한 제자는 베드로이다.

지 않은 그림 앞에 모여서 "오호라, 이건 유다 아니겠소?"라며 제법 아는 척을 했을 것이다. 그러면 "역시 보는 눈이 있으시군요. 그렇다면 저는 베드로를 찾아보겠소이다."라고 대꾸를 하며 으스댔을 것이다. 그림은 아는 만큼 보인다는 말이 바로 이럴 때 쓰인다. 이제는 〈최후의 만찬〉 앞에 서서 "난, 예수님은 찾을 수 있어."라는 말에, "나는 빵을 찾아볼게."라는 식의 뻔한 말은 그만! 귀족들처럼 폼 잡으며 유다와 베드로, 요한을 손가락으로 가리킬 수 있을 것이다.

그림 속 숨은 의미 찾기

요즘은 학교에서 수채화 물감이나 포스터 물감을 많이 사용하지만, 우리가 보는 옛 화가들의 그림은 대체로 유화로 그린 것이 많다. 유화는 르네상스 시절 네덜란드의 화가 반 에이크 형제가 발명했다. 물론 그 이전에도 유화와 비슷한 것이 있었지만, 반 에이크 형제가 본격적으로 다듬고 사용하기 시작했다. 유화는 수채화 물감과 달리 몇 번이고 그림을 다시 고쳐 그릴 수 있다. 색을 칠한 뒤 그 위에 다른 색을 칠해도 서로 번지지 않기 때문이다. 따라서 유화를 그리면서부터 훨씬 더 세밀한 그림을 그릴 수 있게 되었다.

반 에이크 형제가 살던 네덜란드 등의 북쪽 유럽 화가들은 이탈리아 등의 남쪽 유럽 화가들과는 좀 다른 방식으로 그림을 그렸다. 남쪽 유럽의 르네상스 화가들은 그림을 그릴 때 그 대상을

더 멋지게 표현했다. 하지만 북쪽 유럽 화가들은 사실 그대로 그리는 그림을 좋아했다. 덕분에 언뜻 남쪽 유럽 화가들이 그린 그림이 더 멋지고 아름다워 보이지만, 자세히 보면 북쪽 유럽 화가들이 그린 그림이 더 사실에, 곧 '진짜'에 가깝다는 인상을 받을 수 있다.

반 에이크 형제 가운데 동생인 얀 반 에이크(Jan van Eyck, 1395~1441)가 그린 〈아르놀피니 부부의 초상〉을 보자. 빨간 침대가 보이는 방에 신랑 신부로 보이는 두 사람이 서 있다. 그런데 얼굴이나 몸매가 이탈리아 화가들이 그린 그림보다 아름다워 보이지는 않는다. 남쪽 유럽 화가들처럼 인물을 더 멋지게 그리지 않았기 때문이다. 하지만 그림 구석구석을 보면 놀랄 정도로 정밀하게 그렸다는 것을 알 수 있다. 얌전히 서 있는 강아지의 털 하나하나까지 보이는 것이 기가 막히지 않은가? 초를 꽂아 놓은 천장의 샹들리에도 너무나 세밀하다. 게다가 신랑이 입은 모피도 손을 대면 그 따사로움이 느껴질 만큼 진짜 같다. 그뿐만이 아니다. 거울 바로

얀 반 에이크 〈아르놀피니 부부의 초상〉

1434년, 목판에 유채, 60×82cm

모피상을 하는 부유한 조반니 아르놀피니의 결혼을 기념하기 위해 그린 그림이다. 얀 반 에이크는 이 그림에서 실내를 사실적으로 세밀하게 묘사하고 있다. 뿐만 아니라 그림 속 물건 하나하나에 많은 의미를 숨겨 놓았다.

위에는 글자까지 촘촘히 그려져 있다. 사진으로 찍어도 이보다 나을 수 없을 정도이다.

이상과 같이 보면 "신랑 신부가 된 이들이 서 있는 방의 모습을 참 잘 그렸구나."라는 감상 정도로 끝날 그림이지만, 사실 이 그림 속에는 매우 많은 이야기가 숨어 있다.

먼저 천장에 매달린 촛대를 보자. 촛불이 하나 켜져 있는데, 이것은 이제 결혼을 한 신부가 아이를 갖게 될 것이라는 의미이다. 당시 촛불은 주로 마리아가 예수님을 낳게 될 것이라는 소식을 듣는 순간을 그린 그림에 자주 등장하곤 했다. 얀 반 에이크는 신랑 신부가 서 있는 방에 촛불 하나를 그려 넣음으로써, 그들에게 예수님처럼 세상을 환하게 밝힐 아이를 낳으라는 축복의 뜻을 담았다.

왼쪽 창턱에는 사과가 보인다. 사과는 아담과 이브로 하여금 죄를 짓게 만든 과일이다. 굳이 사과를 그린 것은 아담과 이브의 죄를 생각하며 늘 하느님의 말씀에 복종하고 살라는 의미이다. 바닥에 놓인 신발도 아무 의미 없이 그린 것이 아니다. 성경의 〈출애굽기〉에는 "네가 서 있는 곳은 거룩한 땅이니 신을 벗어라."는 구절이 있다. 이는 신성한 곳에서 신발을 벗어서 그곳에 예를 다하라는 뜻이다. 신발을 벗어 두었다는 것은 결혼의 장소, 그리고 그들이 함께 살아갈 장소를 소중히 생각하라는 의미일 것이다.

강아지도 그냥 그린 것이 아니다. 흔히 고양이가 그림 속에서 사악함을 상징한다면, 강아지는 충실함을 상징한다. 이제 결혼

을 했으니 서로에게 '충실'하라는 것이다. 거울 위에 적힌 글자는 "나, 얀 반 에이크가 여기 있었다."는 뜻이다. 그리고 거울 속을 자세히 들여다보면 신랑 신부 이외의 인물들이 보인다. 이것의 의미는 "당신들의 결혼식을 우리가 증명하고 있다."라고 볼 수 있다.

이렇게 하나하나의 의미를 생각해 보면, 기독교 정신을 잘 받들어 서로에게 충실한 결혼 생활을 하라는 속뜻을 읽어 낼 수 있다. 한 가지 더, 화가가 빼놓지 않은 것이 있다. 바로 그림을 주문한 신랑의 자부심이다. 신랑은 그림을 주문하면서 이렇게 예쁜 신부를 맞이했다는 것을 자랑하고 싶었을 것이다. 화가는 신랑보다 신부를 훨씬 아름답게 그려 신랑의 어깨를 으쓱하게 만들었다. 또 있다. 그 당시 빨간색 침대는 돈이 많은 사람이나 가질 수 있는 물건이었다. 그렇다면 이 침대는 신랑이 제법 돈을 잘 버는 능력 있는 사람이라는 점을 나타내고 있다. 그리고 신랑이 입고 있는 모피는 신랑의 직업이 모피를 파는 상인이라는 뜻이다. 당시 모피상은 엄청난 부자였다.

결국 얀 반 에이크가 그린 그림에는 신랑의 자부심과 더불어, 기독교 정신을 잘 받들어 결혼 생활을 할 부부에 대한 축복이 담겨 있다. 그냥 보면 사진처럼 잘 그려진 그림에 불과하지만, 상징을 이해하고 보면 많은 이야기가 숨어 있는, 아는 만큼 보이는 그림이다. 물론 상징을 몰라도 볼 수는 있다. 그러나 모르고 볼 때는 그냥 "잘 그렸네!" 정도 이외의 어떠한 감상도 할 수가 없다.

미술 양식이 보이는 미술전

시대순으로
보는
미술의
변화

고대 이집트의 미술

기원전 3000년경부터 기원전 520년경

고대 이집트 화가들의 그림은 이상해 보인다. 얼굴이 옆을 향하는데도 눈은 정면을 보고 있고 양쪽 어깨가 정면을 보는데 두 다리와 발은 옆을 향하고 있다. 이는 이집트인들이 눈과 어깨는 정면일 때, 또 코와 다리, 발등은 옆을 향하고 있을 때 제대로 알아볼 수 있다고 생각했기 때문이다. 이집트인들은 사람이 죽은 뒤 그 영혼이 그림이나 조각 등에 깃든다고 믿었다. 따라서 눈에 보이는 대로의 자연스러운 모습보다는 그 특징을 가장 완전하게 드러나게 하는 '정면성의 법칙'을 오랫동안 지켜왔다. 또 그들은 중요도에 따라 인물의 크기를 달리했는데, 왕은 크게, 부하는 작게 그리는 식이었다. 〈새 사냥〉 속, 왕의 다리 사이에 앉은 작은 키의 노예는 정면성의 법칙이 다소 느슨한 것을 알 수 있다.

새 사냥
이집트 테베의 네바문 무덤 벽화
기원전 1450년경

고대 그리스 미술
기원전 1000년경부터 기원전 30년경

고대 그리스의 그림은 지금까지 남아 있는 것이 거의 없지만 "고대 그리스의 유명한 화가 제욱시스가 그린 포도송이 그림에 날아가던 새가 와서 부딪혔다."라는 전설이 전해지는 것으로 보아, 매우 사실적인 그림을 그렸다는 것을 알 수 있다. 그러나 고대 그리스인들의 조각상을 보면 단순히 '진짜처럼 보이는' 미술에 만족하지 않았다는 것을 알 수 있다. 고대 그리스인들은 이집트인처럼 인간의 몸을 일정한 비율로 계산했지만, 그 비율은 어떻게 하면 인간의 몸을 가장 아름답게 표현할 수 있을까 하는 궁리 끝에 나온 것이었다. 따라서 그들의 인체 조각상은 너무나 사실적이어서 전혀 어색해 보이지 않지만 실제 사람이 이렇게 아름다운 몸을 가질 수는 없다는 점에서 '진짜'처럼 보이는 '가짜'라 할 수 있다.

원반 던지는 사람

미론
기원전 450년경

중세의 미술

5세기경부터 14세기 말

기독교 문화가 서양 세계를 지배한 중세에는 대부분의 사람이 어려운 라틴어 성경을 읽을 수가 없었다. 따라서 그 시기 종교화와 성당을 장식한 조각품들은 신도들에게 성경을 설명해 주는 교과서 역할을 했다. 당시 사람들은 그림이나 조각이 고대 그리스인들이 그랬던 것처럼 사실적이면서도 이상적이어야 한다고 생각하지 않았다. 오히려 너무 아름답게 혹은 진짜처럼 생생하게 만들어 놓으면 그런 작품 앞에서 신도들이 그릇된, 불경한 생각을 가질까 걱정했다. 아름다운 성모 마리아를 그려놓으면, 그를 보고 기도하고픈 마음보다는 '예쁘다' '순이를 닮았군!' 등의 세속적인 생각을 하게 되며, 성모 마리아라는 존재가 아니라 그녀의 아름다움, 혹은 그녀의 매력에 기도하게 된다. 이는 교회에서 금지하는 우상숭배와도 같았

다. 치마부에가 그린 그림에서처럼 중세 종교화 속 성스러운 존재들은 접시 모양의 후광을 두르고 있고 바탕은 그들이 천상의 색이라 믿는 황금빛으로 칠해져 있다.

천사에 둘러싸인 성모와 아기 예수
첸니 디 치마부에
1280년경

초기 르네상스

15세기경

고대 그리스인과 그들의 문화를 존경하던 로마 시대는 인간을 중시하는 사회였다. 심지어 신화 속의 신들조차도 인간과 비슷했고, 그 내용 또한 신을 위해서라기보다 인간의 생각과 행동을 비유하기 위해 쓰였다. 하지만 중세에 들어서면서부터 모든 것이 신 중심으로 바뀌었다. 르네상스라는 말은 '다시 태어나다'는 뜻으로, 신 중심의 중세를 벗어나 고대 그리스와 로마의 정신, 곧 인간 중심의 문화와 사상을 '다시 태어나게' 한다는 것을 의미했다. 초기 르네상스 미술은 과거와 달리 대상을 좀 더 사실적으로 자연스럽게 표현하려는 의지가 강했다. 황금색 바탕 대신 실제 하늘이나 구체적인 주변 환경의 모습이 들어가기 시작했고, 그림 속 인간들도 자신만의 표정과 행동을 가진 것처럼 그렸다. 인간이 더욱 인간다워지기 시작한 것이다.

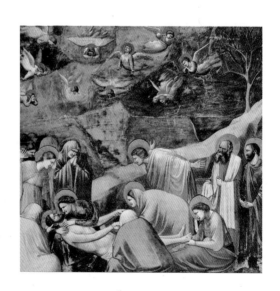

애도

조토 디본도네
1304~1306년경

전성기 르네상스

16세기 초기

르네상스가 한참 무르익어 갈 무렵, 이탈리아에는 한 시대에 한 명도 태어나기 힘든 위대한 천재 미술가 3인이 같은 시대를 살며 활약했다. 우리가 잘 아는 미켈란젤로, 레오나르도 다빈치, 그리고 라파엘로가 바로 그들이다. 이들과 더불어 당시의 여러 훌륭한 미술가들은 여러 가지 기법을 연구해 그림을 사진처럼 사실감 있게 그려 냈고, 고대 그리스 시대처럼 진짜 몸 같은, 그러나 너무나 아름답고 완벽한 조각 작품을 완성했다. 그들은 성경 이야기뿐 아니라 중세에는 이교도의 신이라 하여 금지했던 신화를 작품으로 만들기도 했다. 옛 그리스, 로마의 역사, 철학, 신화 등을 연구했고, 해부학까지 공부한 그들 덕분에 르네상스 미술은 그 절정기에 달하게 된다.

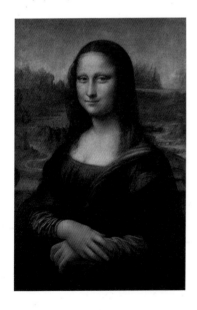

모나리자
레오나르도 다빈치
1503~1506년경

후기 르네상스, 매너리즘의 시대

16세기 중기부터 말기

전성기 르네상스를 너무나 사랑하던 후대의 역사가들은 르네상스 후기의 미술가들이 그저 미켈란젤로, 레오나르도 다빈치, 라파엘로를 비롯한 여러 거장들의 작업하는 방식을 공부하고 익혔다 해서 이 시기를 '매너리즘' 시대라고 불렀다. '매너'는 '방법'을 의미한다. 하지만 이 시기에도 색다른 방법으로 작품을 만들고자 하는 미술가가 많이 있었다. 그들은 전대 거장들의 '방법'을 좇으면서도, 길쭉하게 형태를 늘리거나, 무서운 느낌이 다분한 색채를 사용했으며 불안정해 보이는 구도로 화면을 구성했다. 이들이 그린 그림은 르네상스 전성기 미술이 보여 주었던 평온하고 우아하며 안정된 느낌을 완전히 벗어나기 시작했다.

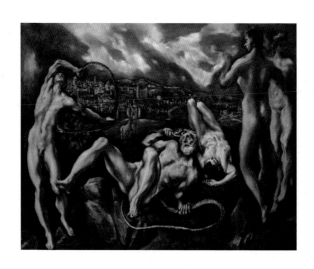

라오콘

엘 그레코

1610~1614년

바로크 미술

17세기

르네상스의 미술을 가장 훌륭하다고 여긴 후세 사람들은 르네상스 이후의 미술을 내심 무시하곤 했다. 그래서 그들은 17세기에 진행된 새로운 경향의 미술에 '일그러진 진주'라는 뜻의 바로크라는 이름을 조롱하듯 붙였다. 진주는 르네상스의 완벽함을 의미하는데, 그것을 일그러뜨린 것이 바로크라는 것이다. 하지만 오늘날 우리가 보기엔 매너리즘 미술과 바로크 미술 모두 그 나름대로 상당히 매력적이다.

바로크 미술의 특징 중 하나로 명암이 뚜렷하다는 것을 들 수 있다. 빛을 받는 부분은 환하게, 그렇지 못한 부분은 아주 어둡게 그려서 마치 무대 위 조명 아래에 선 배우를 보는 듯하다. 또한 이 시기의 미술은 운동감을 잘 표현했다. 구불구불한 선으로 그려진 여러 인물이 소란스럽게 얽혀 있는 것을 보고 있노라면 그림 속 인물들이 금방이라도 화면 밖으로 뛰쳐나올 것 같은 착각이 든다.

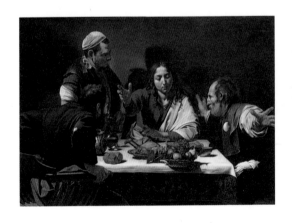

엠마오에서의 저녁 식사
미켈란젤로 메리시 다 카라바조
1601년

로코코 미술

18세기 초기에서 중기

프랑스의 루이 14세는 막강한 왕권을 자랑했다. 그는 파리 인근의 베르사유에 큰 왕궁을 지어 수도를 옮겼는데, 이에 귀족들도 왕의 명령에 따라 파리를 떠나야 했다. 하지만 루이 14세가 죽고 루이 15세가 왕위를 이어받으면서부터 귀족들의 힘은 다시 강해졌다. 이윽고 파리로 돌아온 귀족들은 자신들이 속한 상류층의 파티나 놀이 등 흥겨운 일상을 밝고 부드러운 색상으로 그린 그림과 아기자기한 조각품들을 이용해 저택을 장식했다. 이 시기의 미술을 로코코라고 부르는데, 화려하고 낙천적이며 곱고 화사한 색상이 그 특징이다. 로코코라는 말은 프랑스어 '로카이유(rocaille)'에서 비롯된 것으로, 작은 조개나 돌 등에 무늬를 새긴 장식물을 의미한다. 곧 그들의 미술이 장식적이라는 뜻이다.

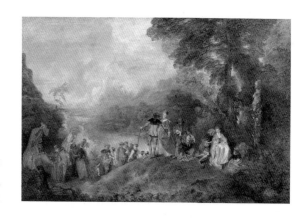

키테라 섬으로의 여행

장 앙투안 와토
1717년

신고전주의 미술

18세기 말기에서 19세기 초기까지

흔히 고대 그리스와 로마의 문화를 고전적이라고 말하는데, 고전적이라는 것은 가장 모범이 된다는 뜻이기도 하다. 신고전주의 미술은 고대 그리스와 로마의 미술을 다시 모범으로 삼았다는 뜻에서 비롯된 말이다. 특히 프랑스에서는 1789년 혁명이 일어나면서 시민이 주인이 되는 새로운 시대를 열었다. 그 시절 화가들은 사치스러운 귀족 취향의 로코코미술에서 벗어나 사람들에게 교훈이 될 만한 내용을 그렸다. 그림에 등장하는 인물은 고대 그리스 조각상처럼 반듯하고 이상적으로 묘사되었고, 색채, 구도 등 모든 면에서 르네상스 시대처럼 우아하고 안정적인 것을 추구했다. 고대에 대한 동경이 컸던 그들은 그림의 배경으로 그리스와 로마의 건축물들을 그려 넣기도 했다.

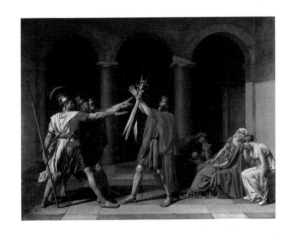

호라티우스 형제의 맹세

자크 루이 다비드

1784년

낭만주의 미술

18세기 말기에서 19세기 중엽

신고전주의는 인간의 이성적인 면을 강조하고자 교훈적인 내용을 다루었다. 그러나 비슷한 시기에 시작된 낭만주의는 인간의 이성보다는 감정을 예술로 표현하려 했다. 낭만주의 화가들은 때론 거칠고 폭력적이지만 또 한편으로 달콤하고 낭만적인 인간의 감정을 그림으로 나타내기 위해, 신고전주의 화가들보다 더 거친 선과 색을 사용했다. 공포를 극대화한 어두운 톤의 색을 사용해, 죽음 앞에 절규하는 이들의 심리에 빨려 들도록 하는 그림을 그린 제리코는 프랑스 낭만주의 미술의 할아버지 격으로 칭송 받는다. 낭만주의와 신고전주의 미술은 서로 자신들의 미술이야말로 진정한 예술이라 주장했다. 이들 사이의 선의의 경쟁으로 프랑스 미술은 훨씬 더 발전할 수 있었다.

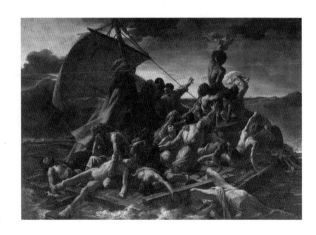

메두사 호의 뗏목

테오도르 제리코
1819년

사실주의 미술

19세기 중기

당시 많은 화가가 신화나 성경 이야기 등, 실제로 본 적 없는 일들을 마치 진짜처럼 그렸는데, 쿠르베는 "내게 천사를 보여다오. 그러면 천사를 그리겠다."라고 말하며 주변에서 진짜 일어날 수 있는 일을 곧이곧대로, 즉 '사실'대로 그리고자 했다. 그는 〈오르낭의 장례식〉처럼 위대한 영웅이 아닌 평범한 사람의 이야기를 그렸다. 쿠르베의 사실주의 덕분에 이후의 미술가들은 큰 교훈을 주거나 모범이 되는 인물만 그려야 한다는 생각에서 벗어날 수 있었다. 그림을 감상하는 이들도 예전과 생각을 달리했다. 보통 사람의 하루, 농부들의 일상, 아름다운 자연을 그린 그림 앞에서 "어떤 교훈을 주기 위해 그린 걸까?" 혹은 "이 그림에 특별한 이야깃거리가 있을까?"라고 생각하기보다 그저 주변에 일어나는 일을 보듯 편안하게 감상하기 시작한 것이다.

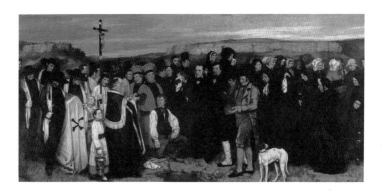

오르낭의 장례식

귀스타브 쿠르베
1849~1850년

인상주의 미술

19세기 중기부터 말기

19세기 프랑스 살롱전은 화가로 성공하려면 누구나 거쳐야 하는 곳이었다. 살롱전의 심사 위원들은 신고전주의 시대처럼 교훈적인 이야기가 담긴 역사화를 풍경화보다 훨씬 좋은 그림이라고 생각했다. 또 반듯한 형태와 은은하고도 부드러운 색의 그림을 좋아했으며, 사진처럼 꼼꼼하게 그린 그림이야말로 잘 그린 그림이라고 생각했다.

이런 기준에서 벗어나 새로운 미술을 시도한 화가들이 있었다. 그들은 사람들이 무심코 보아 넘기는 시골 풍경이나 도시인의 생활을 그리기 시작했다. 또한 붓을 재빨리 움직여 어떤 풍경을 봤을 때 한순간 눈에 와 닿는 '인상'을 그렸다. 모네의 이런 그림은 당시 사람들 눈엔 그리다 만 것처럼 보였다. 그림을 본 어떤 기자가 "순전히 인상만 있군."이라며 조롱하면서부터 이런 화가들을 '인상주의자'라고 부르기 시작했다.

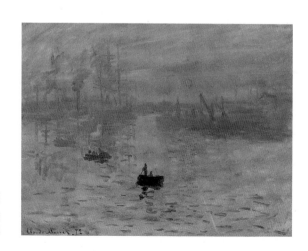

인상, 해돋이

클로드 모네
1872년경

후기 인상주의 미술

19세기 말기에서 20세기 초기까지

19세기 말, 인상주의의 영향을 받았지만, 그것을 뛰어넘는 한층 더 새로운 방법으로 작품을 만드는 미술가들이 등장했다. 이들을 후기 인상주의자라고 부른다. 세잔은 이제껏 서양 미술가들이 중요하게 생각해 온 원근법을 파괴했고, 고흐 같은 화가는 눈에 보이는 대로 그리거나 대상이 내게 주는 인상을 그리지 않고, 자신의 마음을 색채와 형태를 통해 표현하기도 했다. 이제 그림은 대상을 사진처럼 정확하게 베끼듯 그려 내는 일에서 점점 더 멀어져 갔다. 인상주의 이후 미술가들의 다양한 실험 정신은 현대의 미술가들에게도 상당한 영향을 끼쳤다.

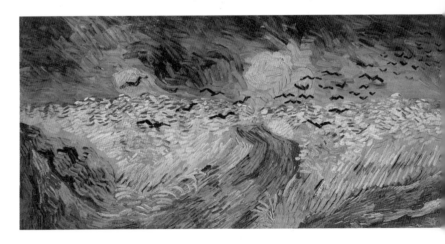

까마귀가 나는 밀밭

빈센트 반 고흐
1890년

큐비즘

20세기 초기

세잔에게서 영향을 받은 피카소는 친구인 화가 브라크와 함께 그림을 그리는 새로운 방법을 탐구했다. 그들은 어떤 대상을 수많은 파편으로 쪼개고, 그 하나하나를 화가의 생각대로 다시 조합해서 화면에 배치했다. 피카소는 화가가 앞에서 보면 보이지 않는 대상의 뒷면을 앞면과 나란히 놓기도 했는데, 그 탓에 어떤 그림 속 인물은 마치 괴물처럼 느껴지기도 한다. 이런 그림은 이제 그림이 더 이상 어떤 대상을 정확하고 반듯하거나 아름답게 보여 줄 필요가 없다는 생각을 한층 더 발전시킨 것이다. 그들의 그림을 본 친구들은 정사각형, 즉 큐브들을 이어 붙여 놓은 것 같다며 '큐비즘'이라는 이름을 붙였다.

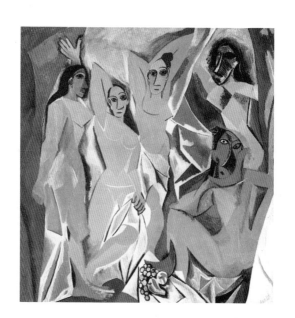

아비뇽의 처녀들
파블로 루이스 피카소
1907년

추상주의 미술

20세기 초기부터

서양 회화는 점점 추상이 되어 대체 무엇을 그렸는지조차 알 수 없게 되었다. 영웅이나 신, 보통 사람 또는 그들의 이야기 등 그 어떤 것도 그림은 말하지 않는다. 오로지 색과 선, 모양으로 아름다움을 뽐내고 있다. 몬드리안 같은 화가들이 추구한 추상은 가장 본질이 되는 것만 남긴 것이었다. 모양에서는 세모, 네모, 동그라미만 남고 색에서는 빨강, 노랑, 파랑만 남는다. 그것이 본질이기 때문이다. 그의 그림의 변화를 보면 나무 그림이 어떻게 추상화되어 가는지를 알 수 있다(70~71쪽 참고). 한편 칸딘스키 같은 화가들은 색과 선, 모양이 어우러져 마치 음악을 그림으로 표현한 듯 리듬감이 느껴지게 그리기도 했다. 20세기 초반부터 시작된 추상화는 지금도 많은 화가가 그리고 있으며, 여러 갈래로 변형되어 발전하고 있다.

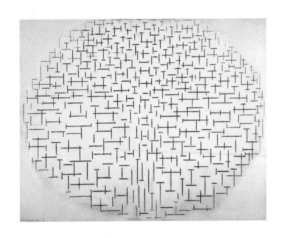

구성 10번

피에트 몬드리안
1915년

초현실주의 미술

1930년대부터

'의식적'으로 말을 가려 하고, 반듯하고 점잖게 행동해야 하는 등 현실에서는 일정한 틀 속에 얽매이게 된다. 하지만 현실이 아닌 '무의식'의 꿈속에서 사람들은 자신이 원하는 일을 마음껏 해 볼 수 있다. 현실에서 "그래서는 안 돼!"라는 억압이 너무나 강해서 생각조차 하지 못했던 일들이 꿈속이라는 무의식의 상태에서는 자유로워지기도 한다. 초현실주의 화가들은 그 무의식의 세계를 그림으로 그렸다. 그 그림을 통해 우리는 화가 또는 사람들이 두려워한 것과 하고 싶었던 것, 하지 못해 마음이 아팠던 것, 마음속 깊이 꼭꼭 숨겨 놓았던 불만과 꼭 이야기하고 싶었던 것이 무엇인지 짐작할 수 있다. 살바도르 달리의 그림을 보면, 현실에서는 언제나 엄격하기만 한 시간이 녹아내리고, 원할 때마다 갈 수는 없는 고향 마을이 선명하게 등장한다.

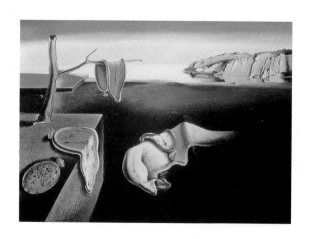

기억의 고집
살바도르 달리
1931년

미술관에 가고 싶어지는 미술책

초판 1쇄 발행일 2009년 2월 26일
개정1판 1쇄 발행일 2011년 9월 30일
개정2판 1쇄 발행일 2021년 8월 2일
개정2판 4쇄 발행일 2023년 5월 22일

지은이 김영숙

발행인 김학원
발행처 (주)휴머니스트출판그룹
출판등록 제313-2007-000007호(2007년 1월 5일)
주소 (03991) 서울시 마포구 동교로23길 76(연남동)
전화 02-335-4422 **팩스** 02-334-3427
저자·독자 서비스 humanist@humanistbooks.com
홈페이지 www.humanistbooks.com
유튜브 youtube.com/user/humanistma **포스트** post.naver.com/hmcv
페이스북 facebook.com/hmcv2001 **인스타그램** @humanist_insta

편집주간 황서현 **편집** 이여경 **디자인** 유주현
조판 이희수com. **용지** 화인페이퍼 **인쇄·제본** 정민문화사

ⓒ 김영숙, 2021

ISBN 979-11-6080-672-4 43600